土木建筑大类专业系列新形态教材

素 描

（第二版）

孙凤玲　薛　欢▣主　编

清华大学出版社
北京

内 容 简 介

本书共 4 部分，主要内容有基础理论、基础造型、立体空间思维与表现、造型拓展。本书理论讲解通俗易懂，表现方法简单直观，范图具有代表性，内容由浅入深、循序渐进，可以帮助读者在时间短、基础弱的情况下迅速提高。本书编者都是在一线从事教学工作的教育者，在编写过程中注重理念与实践应用相结合，书中内容能够激发读者的学习热情与主动性，提升读者的表现力与创造力。

本书既可以作为教材使用，也可以作为素描爱好者的自学参考书。

图书在版编目（CIP）数据

素描 / 孙凤玲，薛欢主编. —2 版. —北京：清华大学出版社，2023.6（2024.10重印）

土木建筑大类专业系列新形态教材

ISBN 978-7-302-63482-9

Ⅰ. ①素⋯　Ⅱ. ①孙⋯　②薛⋯　Ⅲ. ①素描技法—高等学校—教材　Ⅳ. ①J214

中国国家版本馆CIP 数据核字（2023）第080650 号

责任编辑：杜　晓
封面设计：曹　来
责任校对：袁　芳
责任印制：丛怀宇

出版发行：清华大学出版社

网　　　址：https://www.tup.com.cn, https://www.wqxuetang.com

地　　　址：北京清华大学学研大厦 A 座　　　邮　　编：100084

社 总 机：010-83470000　　　邮　　购：010-62786544

投稿与读者服务：010-62776969, c-service@tup.tsinghua.edu.cn

质量反馈：010-62772015, zhiliang@tup.tsinghua.edu.cn

印 装 者：三河市天利华印刷装订有限公司

经　　销：全国新华书店

开　　本：185mm × 260mm　　　印　张：9　　　字　数：179 千字

版　　次：2020 年 6 月第 1 版　　　2023 年 6 月第 2 版　　　印　次：2024 年 10 月第 2 次印刷

定　　价：49.00 元

产品编号：101582-01

第二版前言

在造型艺术领域，素描是一个古老的话题，是相对于彩色绘画的一个概念。素描是运用木炭、铅笔、钢笔等工具，以线条画出物象明暗的单色画。中国传统的白描和水墨画也可以称之为素描。素描以单色线条来表现，着重于结构与形式，不像色彩绘画着重于总体与色彩。空间思维与三维理念是学素描的开始，素描是应用空间思维面对客观世界所有物象，借助特定的对象、环境、光影，运用透视学、解剖学和构图学原理，通过三维理念传达物象的立体感与空间感。

面对职业教育类型化发展的新机遇，踏上职业教育高质量发展的新征程，本书在上一版的基础上，对素描理论知识进行了优化，同时增加了大量的范图及作品赏析，增强了理论与实践的结合，并将党的二十大精神全面融入理论课程和实践课堂，以便更好地适应新时代职业教育学生的教学需求。

本书针对美术专业及设计学专业初学者的学习特点而编写，与行业需求融合，参照美术专业与设计专业人才的培养目标，力图把传统素描与现代素描的表现技法贯穿于每一部分的内容中。本书深入浅出、以点带面、删繁就简、切合实际，书中内容通俗实用，可以拓展读者思维，调动读者的创造力，从而达到学习与应用相结合的目的。

本书内容由孙凤玲与薛欢主笔完成。感谢李楠、胡少杰等为本书提供了大量的个人绘画作品。本书在编写过程中还参考了许多文献资料，在此一并表示诚挚的感谢。由于编者水平有限，书中不足之处在所难免，望广大读者批评、指正。

编　者
2023 年 1 月

目　录

目 录

1 基础理论

1.1 素描概述

 素描是造型艺术的最基本形式，是绘画表现的一种重要手段和基础。素描作为绘画艺术的基础，是一种在二维平面上表现物象造型关系的手段，是学习一切造型艺术的基础。素描作为视觉艺术的一种表现形式，通过对形态、体积、质感等要素来塑造物象，主要用线条表达物象的形体、结构、动态、明暗关系，集合了造型艺术最基本的思维方式和观察方式。素描是构成一切绘画的本质和源泉，不管是以纯艺术表现还是在设计表达中，都发挥着不可替代的作用。它的起源可以追溯至远古时期的洞窟壁画，在洞壁上描绘有狩猎、欢庆等场景，反映了人们对所处时期的自身生活和所处自然环境的一种认知，同时也成为传达情感的一种手段（图 1-1）。

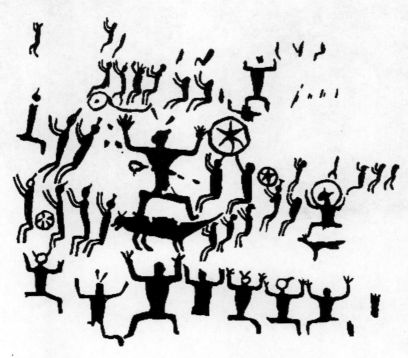

❖ 图　1-1

　　素描就是朴素的描绘，是单色绘画。它借助单色线条或块面塑造形象，是一种对客观物象的形态结构特征作朴素表现的绘画形式，即用单色的线条把观察到的或想象到的物体形象地描绘在纸或其他媒介上。素描十分注重感性上的认识，也就是所谓的"艺术感知力"，作画者的主观感受在这里起着决定性的作用。

　　阿恩海姆曾说："一切知觉中都包含着思维，一切推理中都包含着直觉，一切观测中都包含着创造。"这句话诠释了人具备感知能力的重要性。因此对素描进行训练是非常有必要的，它不仅是一个设计者开发潜能的基础，还能锻炼设计构思间的协调关系。

　　对设计构思能力的展现，最直接的就是手和脑的结合，这就要求作画者对形体要具备相应的把控能力。（图 1-2 和图 1-3 ）。

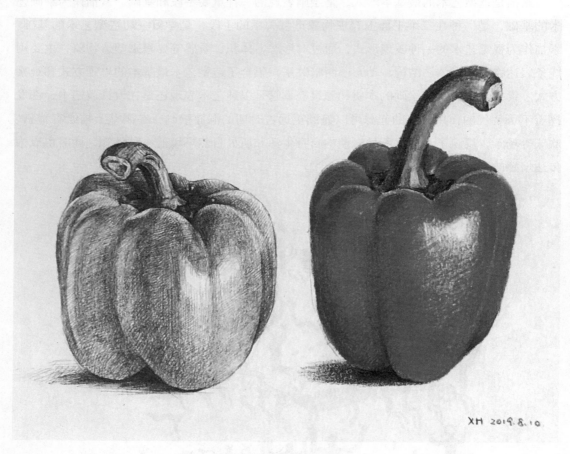

❖ 图　1-2

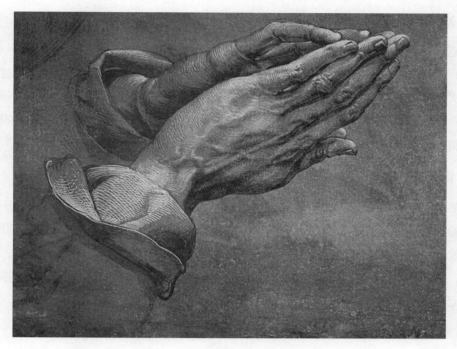

❖ 图　1-3

1.2 工具材料

　　素描的工具、材料品种名目繁多，加上自制的、借用的，更是丰富无比。它们的性能为创造出新的形象打下了基础，所以，对素描工具和材料的研究，在造型表现上有着举足轻重的作用。

1. 铅笔

　　铅笔是最常用的一种素描工具，主要原因是铅笔在用线造型中可以十分精确而肯定，容易修改，同时又能深入细致地刻画细部，产生的色调层次丰富而细腻。绘图铅笔根据笔芯的软硬程度分为不同的型号。硬铅用字母"H"表示，如 H、2H、3H、4H、5H 等，数字越大，硬度越强，所绘线条色调越浅。软铅用字母"B"表示，如 B、2B、3B、4B、5B 等，数字越大，软度越强，所绘线条色调越深。在素描中画暗部使用软铅较多，画亮部一般多用相对较硬的铅笔来完成。铅笔线条可以有多种不同的走向，也可叠加使用以增加画面的层次感。运笔时应该起笔与收笔较轻，中间行笔较重，这样便于线与线之间的自然衔接。初学者一般选用 2H ～ 4B 的铅笔即可。

2. 炭笔

炭笔包括炭铅笔、炭精棒、木炭条等。炭铅笔和炭精棒的着色性很强，且不易反光，可以大面积迅速涂黑，快速完成作品；缺点是容易掉色和把画面抹黑，难以用橡皮擦干净，画面层次不易掌握。木炭条的附着力较低，所以一般用来起稿。炭铅笔以不脆不硬为度，炭精棒软且无砂为上品，木炭条以烧透、松软、黑色为佳。由于炭笔笔芯较粗，线条粗细不易控制，在基础素描训练的初始阶段不宜采用。

3. 钢笔

钢笔笔尖的形状和表现效果有细有粗。钢笔的线条没有轻重和虚实的变化，所以需要用线条的疏密排列来表现色调和形体。其特点是风格明快，节奏感强；缺点是色调层次少，不易修改。钢笔分为普通钢笔和美工钢笔两种。美工钢笔笔尖有向上翘起的弯头，可以画粗线条，也可以将笔尖反过来画较细的线条。钢笔携带方便，常用来画较小的素描作品或速写，记录生动的形象。

4. 素描纸

素描纸纸质密实，纸表面略粗糙，不光滑。密实便于多次擦拭修改而不起毛，不留笔触痕迹；其微小的颗粒是为了使色调容易附着，从而表现出层次的丰富性。

除了专用素描纸外，水彩纸、有色纸、铜版纸、水粉纸、硬卡纸等都可以用来画素描。纸张的性能不同，所表现出来的效果也不一样。

5. 辅助工具

素描辅助工具包括橡皮、水胶带、定画液、美工刀、画板和画架等（图1-4）。

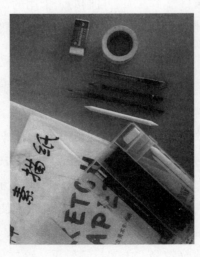

❖ 图 1-4

1.3 基本要求

1. 位置的选择

画者与物体之间需保持一定的距离，才能整体且清晰地观察所要表现的物体，过近则看不清全貌，过远则看不清细部。一般来讲，画者离所画物体的距离为物体高度的 2 ～ 4 倍为佳。

2. 执笔方式

素描通常采用横式执笔和斜式执笔两种方式。横式执笔主要以手腕及手臂带动运笔，笔杆应握于掌下，用拇指、食指和中指握笔，笔尖和手指应有一寸左右的距离。作画时，笔杆和画面保持30°，手掌和手腕都不接触画面，也可以用小拇指抵在画面上作为支撑点。此种执笔方式主要在用直线打轮廓或是画大面积色调时应用得较多。斜式执笔和握铅笔写字一样，根据需要调整画笔与画面的角度。此种执笔方式易于掌握，但用笔范围有一定的局限性，多用于用短线条刻画细微局部。

3. 用笔要领

除执笔方式正确外，用力恰当也是画好素描的关键。正确的方法：依靠手腕的灵活运动和手腕的力量带动画笔作画，手指把握笔锋及线条的运动方向，这样画出来的线条气力通畅、灵活生动、虚实随意、神形兼备。错误的方法：用手指死死捏紧笔，作画时只靠手指用力和行笔，画出来的线条会呈现出呆板、生硬、滞涩的状态。不同的工具材料具有不同的视觉表现效果，在素描的基础训练中，了解、熟悉和灵活运用常用的绘画工具，便于在造型训练中对形体的结构和基本技能、技巧的掌握（图 1-5）。

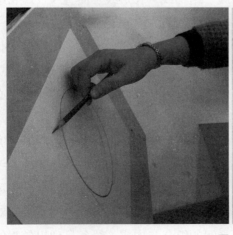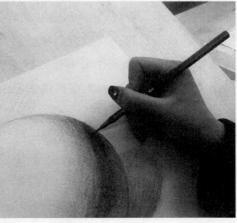

图 1-5

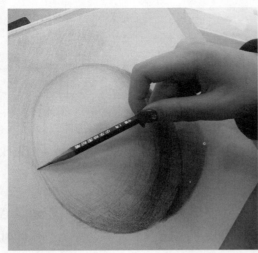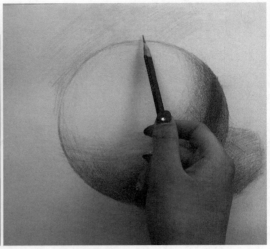

❖ 图　1-5（续）

1.4　线条表现

　　线条造型是艺术中最基本、最重要的语言表达。线条不仅可以界定物体对象的形象特征，还可以通过穿插与衔接的结构线来分析对象的内部结构，甚至可以通过线的粗细强弱变化来暗示明暗关系等。康定斯基说过："就外在的概念而言，每根独立的线条都是一种元素。"可见线条的表现多么重要。线条是画面形体表达的基本语言，是简化物体轮廓和训练造型能力的最直接、最有效的手段。轮廓线、结构线、长短线、曲直线、疏密线、粗细线的融入，有着不可替代、不可超越的表现和效果。

　　看似简单的线条，却充满创造力和想象力，通过主次、虚实、轻重、曲直等变化来掌握物体的基本特征。它让创作者不仅拥有完整分析物体的能力，还拥有表达物体点、线、面辩证思维关系的能力。所以，在素描学习中，线的练习是我们需要强调的，也是必须掌握的基本技法（图 1-6 和图 1-7）。

　　线条是素描训练中塑造对象的主要手段。在练习画线条的过程中，要注意用笔的要领，应用手、腕、肘的运动对线条的影响，画出轻重、深浅、疏密不同的线条。正确的线条排列表现为两端轻、中间重，疏密均匀，层层加深，根据物体不同面的转折与质感，可灵活使用线条，切忌胡乱涂鸦（图 1-8 和图 1-9）。线条作为画面上最具表现力的语言，对整个画面的表现有着直接和重要的影响。由于相互之间的组合与构成，线条呈现出较强的视觉

张力、旋律和节奏，这就是线条表达出的特定情感（图 1-10）。

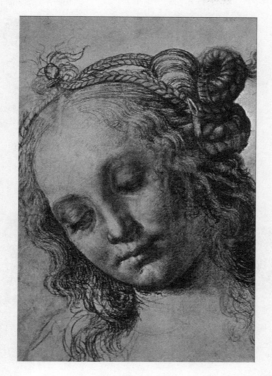

❖ 图 1-6

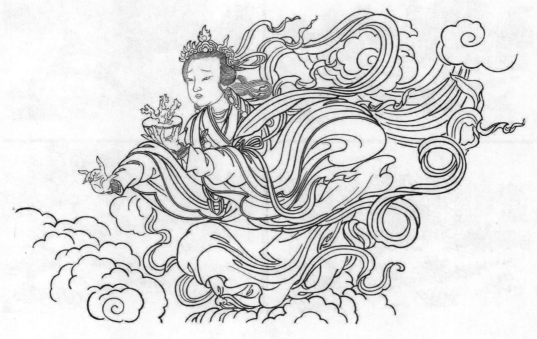

❖ 图 1-7

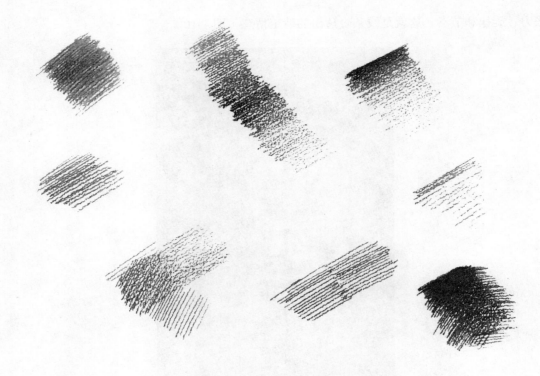

❖ 图　1-8

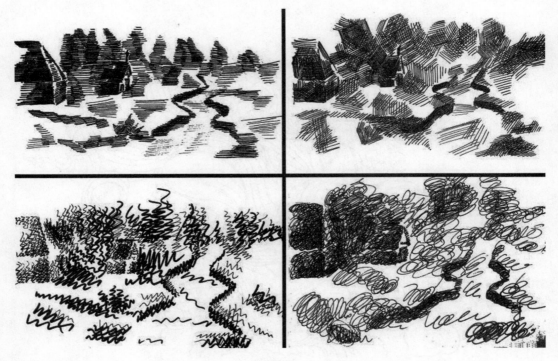

❖ 图　1-9

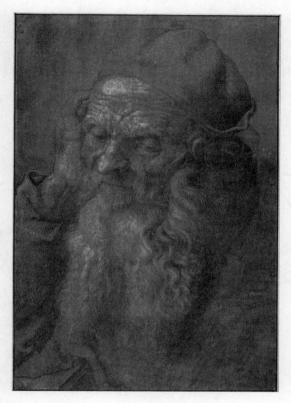

❖ 图 1-10

1.5 构图

　　物体本身并不是一成不变的视觉形象，而是随着视觉的不同给人以不同的印象，如果再加上空间的因素，它就可大可小、可左可右、可上可下，从而产生远近、大小、动静的效果。所以研究构图也是学习素描必不可少的一个步骤。

　　构图也叫布局，是指创作者在一定的空间范围内，对自己要表现的对象进行有目的地组织安排，形成特定结构和形式下富有美感的画面。简言之，面对画纸，画多大、放在什么位置就是构图。总体来说，构图中视觉重心应在画纸的中心偏上一点。构图既不能过小，让人觉得画面不够饱满，也不能过大，让人觉得画面很拥挤。构图所呈现出和表达出的视觉动向反映了创作者思想感情与艺术表现形式的统一性，是创作者人格魅力和艺术水准的直接体现，往往彰显了艺术作品的思想美和形式美（图 1-11 ～图 1-17）。

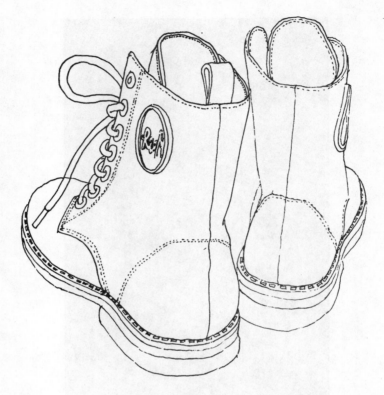

❖ 图　1-11

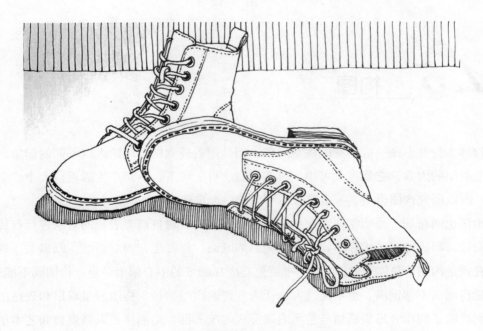

❖ 图　1-12

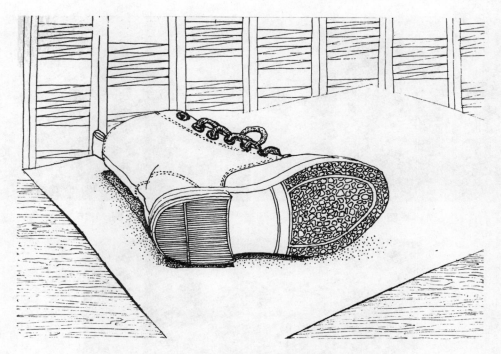

❖ 图 1-13

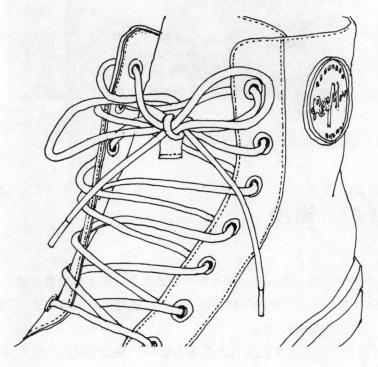

❖ 图 1-14

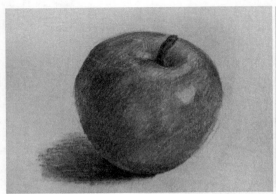

❖ 图　1-15

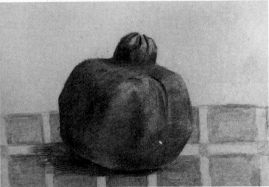

❖ 图　1-16

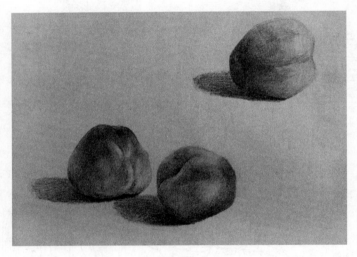

❖ 图　1-17

1.6　透视

　　在素描造型中，透视法则是非常重要的表现依据，是表现物体立体感和空间距离感的重要手段。透视是绘画过程中的一种观察方法。客观存在的一切物体，只要被视觉所感知，都会受到透视规律的支配和制约。

　　早在 15 世纪，意大利文艺复兴时期的画家玛萨乔为了研究通过画面表现景物远近距离的空间变化，用玻璃作为画面放在眼前，用线记录看到的物象，由此发现了远近透视的变化规律。

透视是一种视觉现象，人眼观察到的物象通过瞳孔汇聚在视网膜上，距离不同的相同事物，距离越近成像越大，距离越远成像越小。这种近大远小、近高远低的视觉效果和如见此物、如入此境的高度真实感的现象称为透视现象（图 1-18 和图 1-19），即

<center>客观物象＋透视现象＝视觉物象</center>
<center>对视觉物象的认识＋素描表现技法＝素描物象</center>

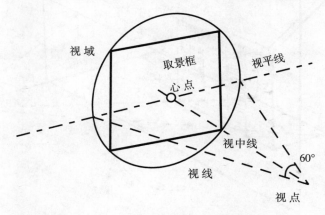

❖ 图 1-18

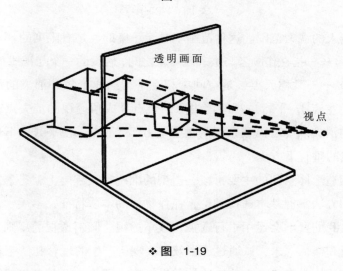

❖ 图 1-19

1. 基本术语

基本术语如图 1-20 所示。

视点（EP）——指作画者眼睛所在的位置，以一点表示。

心点（CV）——指作画者眼睛正对视平线上的一点。

视平线（HL）——指人眼睛向远处观察时与视点高度相同的一条假设的水平线。

视中线——指由视点向画面引出的一条垂线。

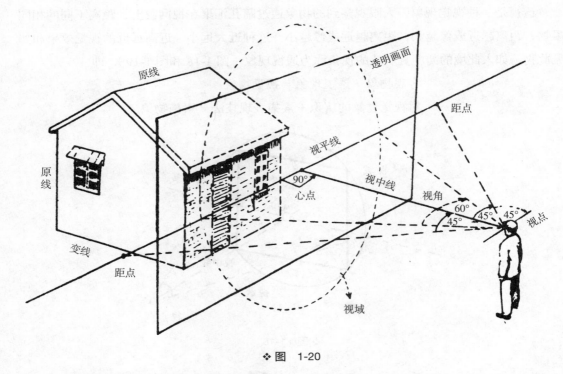

❖ 图 1-20

视域——常指人的视力范围。这种范围不是无止境的，是有限度的。

透明画面（PP）——指在作画者与被表现对象之间，假设的一个与视线垂直的透明平面。

消失点（VP）——又称灭点，是空间中相互平行的线聚集并消失的汇集点。灭点一共有四种：心点（主点），平行透视的消失点；余点，成角透视的消失点；天点，视平线以上近低远高线的消失点（心点或余点的垂直上方）；地点，视平线以下近高远低线的消失点（心点或余点的垂直下方）。

透视是素描制造形体空间的主要手段，造型的准确很大程度上就是透视的准确。我们要用科学的原理和方法掌握基本透视理论，抓住物体的本质特征，多层次、多角度地表现物体对象。因此，我们要学会运用平行透视、成角透视、倾斜透视的规则，对画面上的线条进行有效地分析和概括，来尝试通过透视效果表现所产生的理念和情感表达。

素描中透视的运用是在画面上确定物体的纵深度，即物体及其各组成部分的形体在画面中的空间位置，这是表现物体的立体感和创造空间效果的基本因素。根据透视的消失点的数量及对物体观察角度的不同，通常将透视归纳为三种类型：平行透视、成角透视、倾斜透视。

2. 平行透视（一点透视）

以正立方体为例，当立方体的一个体面与画面平行，所产生的透视现象称为平行透视，

也可以说立方体有两组轮廓线与画面平行，立方体的正立面、背立面与画面平行。由于平行透视的消失点只有一个，因此也可以称为一点透视（图 1-21 ～图 1-25）。

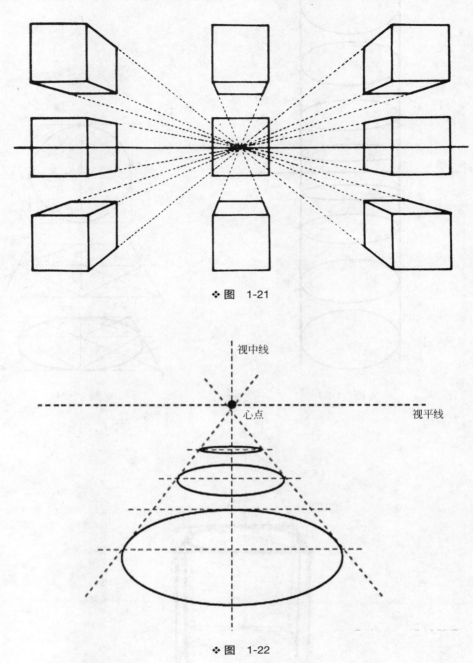

❖ 图 1-21

❖ 图 1-22

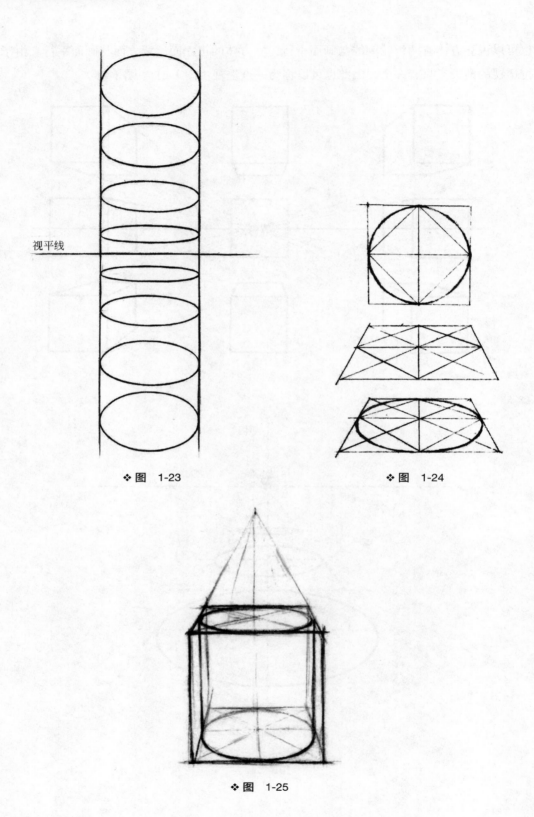

视平线

❖ 图 1-23

❖ 图 1-24

❖ 图 1-25

3. 成角透视（二点透视）

当立方体的两组轮廓与画面不平行时，两对竖立面同画面都不平行，由于有两个消失点，所以称为成角透视，也称二点透视。以立方体为例，成角透视的特征有两点，一是立方体的任何一个体面都失去了正方形的特征，产生透视缩形变化；二是立方体不同方向的三组结构线中，与地平面垂直的依然垂直，与画面呈现一定角度的两组线分别向左、右两个方向汇集，消失于两个余点（图 1-26 ～图 1-30）。

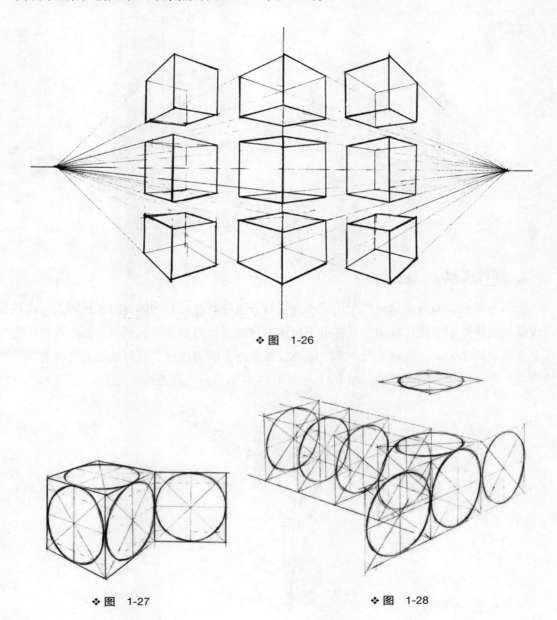

❖ 图　1-26

❖ 图　1-27

❖ 图　1-28

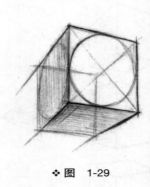

❖ 图 1-29

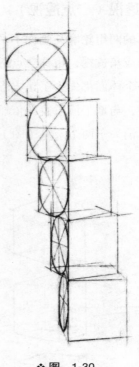

❖ 图 1-30

4. 倾斜透视（三点透视）

　　当因为视点太高或太低而产生俯视或仰视时，离视点较近的物体看起来比较大，离视点较远的物体看起来则比较小；或者由于物体本身倾斜，例如楼梯、屋顶，会出现视平线以上或以下的消失点，这种情况下产生的透视现象称为倾斜透视。倾斜透视通常会有三个消失点，所以也称为三点透视。图 1-31 ～图 1-33 所示均为三点透视示意图。

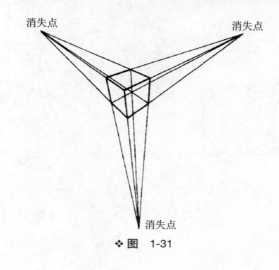

❖ 图 1-31

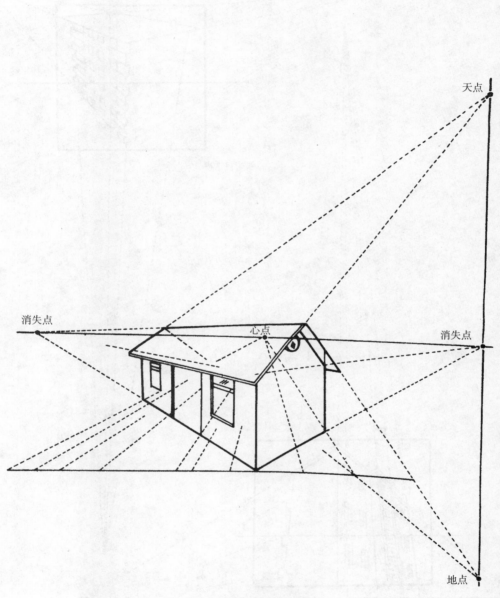

天点

消失点

心点

消失点

地点

❖ 图 1-32

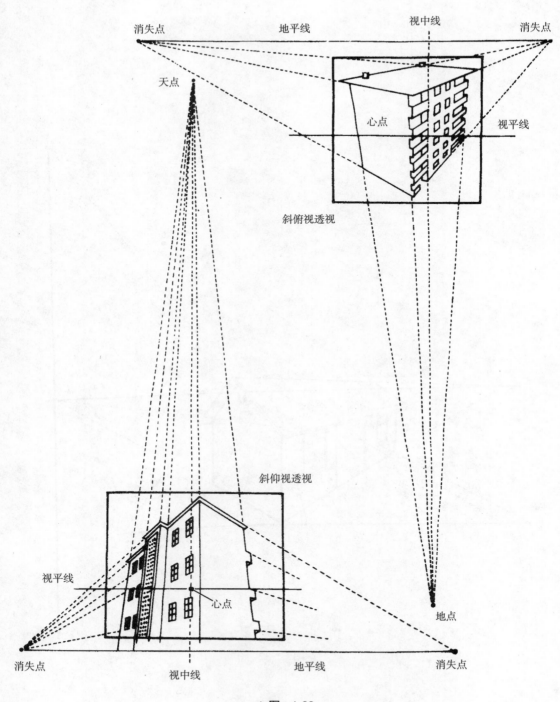

消失点　　地平线　　视中线　　消失点

天点

斜俯视透视

心点　　视平线

斜仰视透视

视平线

心点

消失点　　视中线　　地平线　　消失点

地点

❖ 图　1-33

2 基础造型

观察或刻画物体形象时离不开光线。任何物体，只要受到光线的照射，都会产生一定的明暗块面，并呈现出明暗的深浅变化，通常把这种明暗的深浅变化所产生的对比关系称为明暗色调关系（图2-1）。

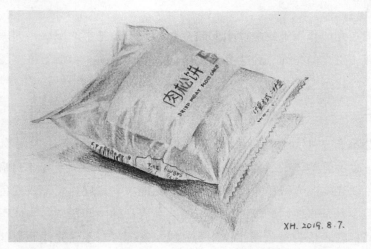

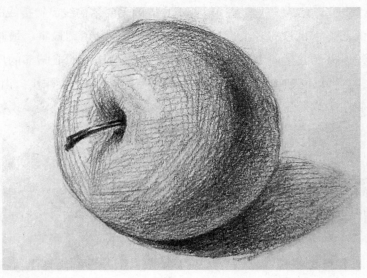

❖ 图 2-1

2.1 明暗素描造型的基础知识

明暗素描借助色调的明暗变化表现物体的体积感、重量感、质感等，真实再现客观形态。物体受光以后产生的明暗变化是有规律可循的。在明暗素描表现中明暗是表现手段，而不是目的。明暗的变化改变的是物象的色调，但不能改变物象的形体结构。

物象的形体结构在光线的影响下会产生深浅不同的层次变化，因此，在表现明暗素描时要掌握正确的观察方法。物体受主要光线的照射，会形成三大面、五调子、两部分。

1. 三大面

三大面是指在光线作用下物象产生明暗变化的三个最基本的层次，即黑、白、灰，也就是背光的暗面、受光的亮面、介于亮面与暗面之间的灰面。习惯上将"黑、白、灰"称为三大面。

2. 五调子

五调子是指亮部、中间色调、明暗交界线、反光和投影。无论照射物体的主要光线发生何种变化，也不管物体的结构关系多么烦琐复杂，都不会改变物体明暗五调子的排列顺序。物体受主要光线或光线垂直照射的面称为亮面，它表现为亮部或亮色调。物体受主要光线的照射但不是垂直照射的侧面称为灰面，它表现为中间色调。物体不受主要光线照射的面称为暗面，它表现为重色调。物体受光线照射部分与不受光线照射部分的交接部位称为明暗交界线，明暗交界线的位置一般处于物体的重要结构线、转折线的部位。明暗交界线不受光线的照射，也没有环境反光的影响，是物体上色调最重、最暗的部位。物体处于明暗交界线以外的其他暗部受其邻近物体反射光的作用形成暗部的反光面。由于反光的位置特殊，它可以起到增强物体体积感和画面空间感的重要作用。由于光线被遮挡，在物体背光一侧留下的阴影部位称为投影。投影离物体近则重且实，投影离物体远则轻且虚。

3. 两部分

亮部和中间色调属于受光部分，明暗交界线、反光和投影属于背光部分。一般来讲，受光部分都比背光部分的色调亮，也就是说，中间色调要亮于反光，而反光一定要暗于中间色调。

观察和刻画客观物体时，色调变化错综复杂、千差万别，这里所说的五调子、三大面、两部分是从整体着眼的总结概括，有利于对物体整体关系的理解、把握和表现（图 2-2）。

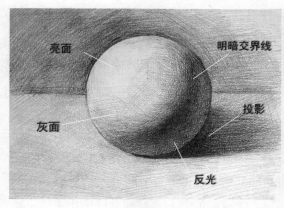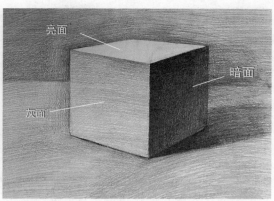

❖ 图 2-2

2.2　几何体明暗素描造型

明暗素描造型的表现步骤概括起来就是"整体—局部—整体",这一原则贯穿整个作画过程。明确和掌握素描造型过程中"打轮廓阶段—形体塑造阶段—调整统一阶段"的目的非常重要。

第一阶段:打轮廓阶段

打轮廓阶段的主要任务是确定构图、打准轮廓。

确定构图要从整体出发,为了更好地选择构图,可先试作小构图,等确定小构图后,再着手画面正式的构图。

打轮廓也要从整体出发,如果所面对的对象是两个或两个以上的成组物象,则应将成组物象看作是一个"大整体",通过观察、比较,用长直线画出它们的"大轮廓",进而确定各物象在"大轮廓"中的比例和空间位置。打轮廓的基本要求是"准",准并不仅仅是指物象的外轮廓,而是要把物象的外轮廓与内轮廓联系起来,从对物象的体积及其体面的认识出发,准确把握物象的外轮廓与内结构的有机联系,切忌离开对物象的认识而孤立地去画"外框"。

第二阶段:形体塑造阶段

形体塑造阶段的主要任务是充分运用明暗造型手段,表达形体在空间中的结构关系和体积关系,即在平面上表达出形体的立体性。在刻画过程中,一是要依据形体结构及其体面的转折关系,即明暗交界线进行刻画;二是要从整体上把握处于不同空间深度的

形体所产生的明暗虚实变化，特别是形体的亮部与暗部轮廓线的明暗关系；三是将结构、形体、明暗色调有机地联系起来，既要通过明暗色调充实形体塑造，又要注意概括归纳，切忌脱离形体和整体，孤立地表现明暗色调，以至于造成形体结构的涣散和整体关系的破坏。

第三阶段：调整统一阶段

调整统一阶段的主要任务是从深入刻画回到整体，求得造型准确、形体充实、整体统一。调整的目的在于使所刻画和表现的物体更集中、更概括，使画面的整体效果更生动，所以，在整体调整统一的阶段，一定要脱离对局部和细节上的迷恋，将注意力转移到大的关系上，从全局角度观察整体关系中存在的问题，该减弱的部分要减弱，以突出主体、增强体积感、丰富空间层次（图 2-3 ～图 2-7）。

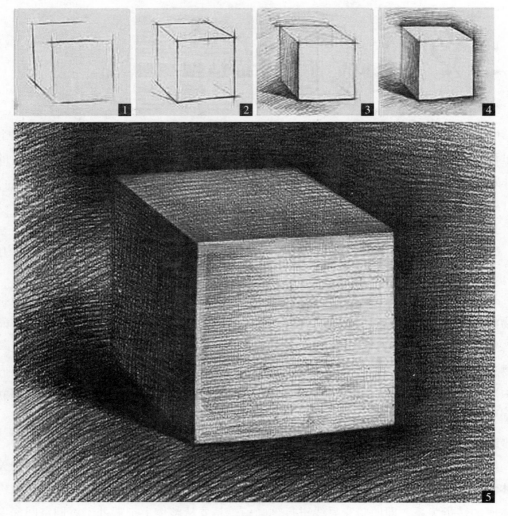

❖ 图 2-3

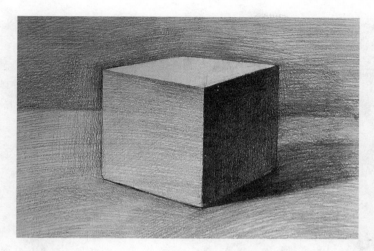

❖ 图 2-4

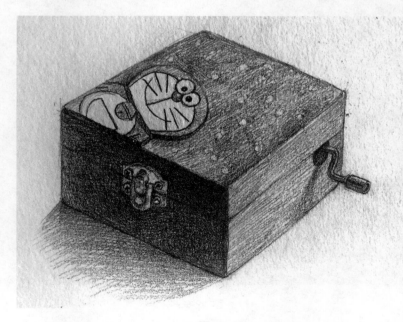

❖ 图 2-5

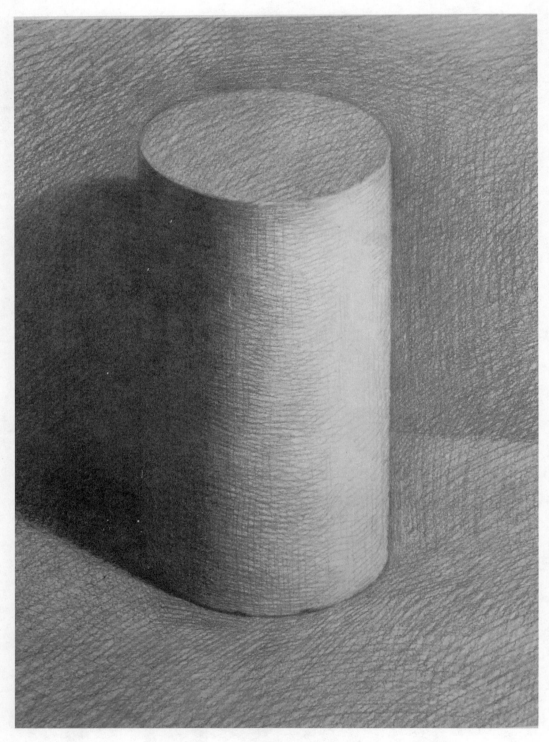

❖ 图 2-6

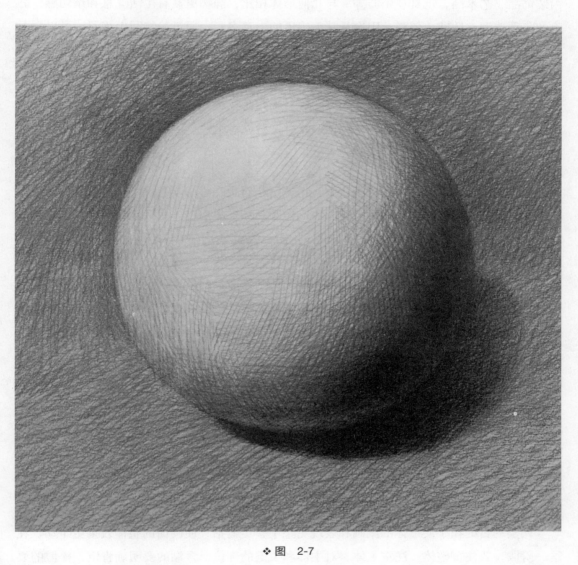

❖ 图 2-7

2.3 静物明暗素描造型

静物一般是指适合在室内进行写生的室内用具，如小型家具、文具、炊具、食品、室内装饰品、艺术品、玩具、乐器等。与几何形体相比，静物更富有生活气息和亲切感，静物的各种造型、质感、色彩、用途及其美感更加丰富多彩。通过静物写生练习，可以学习更丰富的表现技法，积累更多的作画经验。可以说，静物写生是艺术面向生活、走向生活和学会表现生活的开始。

静物较几何石膏体更加多样，表现的内容也更为丰富，如从形体特征到明暗色调，从体积塑造到色感、量感的表现等。因此，在方法表现上更需要强调作画的整体观念，严格遵循"整体—局部—整体"的表现顺序。

第一阶段：打轮廓阶段

打轮廓前要从整体多角度进行观察，把握所绘对象在心中唤起的"新鲜感"。抓整体、抓大体，用归纳概括的方法将复杂的静物形体及其相互的构成关系抽象概括成单纯的几何体，从而把握好准确的比例关系，即观察、构图、落幅。

第二阶段：刻画阶段

抓住明暗色调与结构、形体的联系，从物体的形体结构出发认识明暗色调的变化，通过对形体明暗色调的描绘去刻画、充实和塑造形体。从最能表现物体主要结构部位的明暗交界线开始，把握明暗交界线部位的体面关系和空间关系。要注意分析中间色调的微妙且丰富的变化，在表现中间色调的同时，把握好黑、白、灰的大关系，理解着画，比较着画。质感等细节的表现有利于塑造并充实形体。

> **注意**
>
> 细节的表现一定要从整体出发，有主有次，有虚有实，有的要深入刻画，充分表现，有的则要削弱甚至舍弃。

第三阶段：调整阶段

调整的目的在于使形体的刻画和表现更集中、更概括，使画面的整体效果更生动。在这一阶段，要注重整体、注重主体。对主体和关键的部位，含糊的要明确肯定，松散的要果断加强，以求更加生动。对影响整体的"细节"要果断地减弱或删除，以求更集中、更概括。

2.4 素描表现中常见的问题

　　素描中每个物体都受到光线的影响，有光有影、有虚有实才是真实的描绘。在素描表现中，要学会用科学的方法去观察物象。这里所说的观察主要是指在绘画时对事物的观察，其实质是对自然的空间构造、形体、透视、明暗等造型现象的一种特殊的认知方式。观察是认识和理解物象的起点，人们有了正确的观察方法，才能正确地把握物象、表现物象。

　　法国印象派画家埃德加·德加说："素描画的不是形体，而是对形体的观察。"如果将这句话深刻概括，可以理解为"素描是一种观察"。因此，在素描的表现中，要提倡"让我看"的被动意识和"我要看"的主动意识相结合的观察方法，同时，人们观察物体的视角不同、光线不同，也会产生对形态的不同感受和理解。但往往由于我们观察能力和经验的不足，常常会出现以下问题。

1."脏"

　　脏是最容易出现的问题，在素描表现中，首先画面要始终保持干净状态，只有保持干净的画面，物体的细节才可能充分地表现出来。

2."腻"

　　腻的原因是线条的重复次数太多，尤其是暗部一直用软铅同方向叠加。

3."乱"

　　乱通常是用线没有规律、没有章法，线条的方向没有与物体的形体结构相一致。

4."花"

　　花主要是在色调和肌理的处理上深一块、浅一块，色调过渡不均匀所致。另外，所刻画的物体不能存在明显的线条轮廓和线条排列的痕迹，要把线条尽可能融合在物体的色调与肌理中。

2.5 基础造型素描作品

　　基础造型素描作品见图 2-8 ～图 2-23。

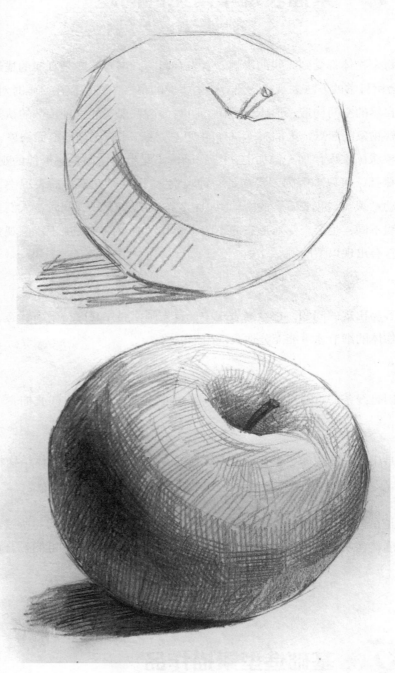

❖ 图 2-8

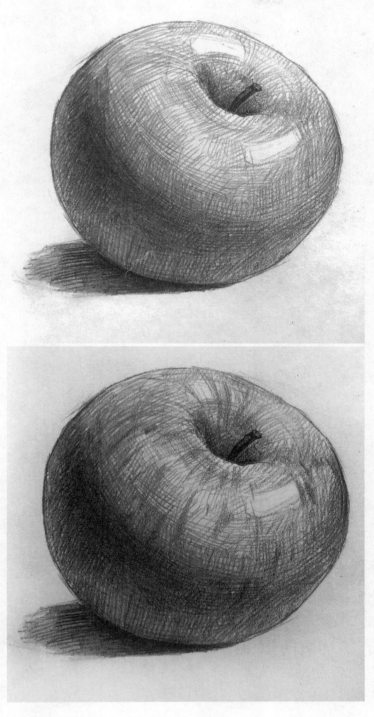

❖ 图 2-8（续）

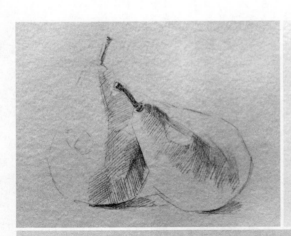
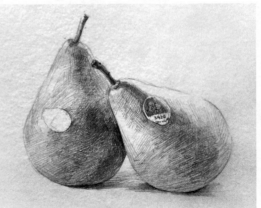

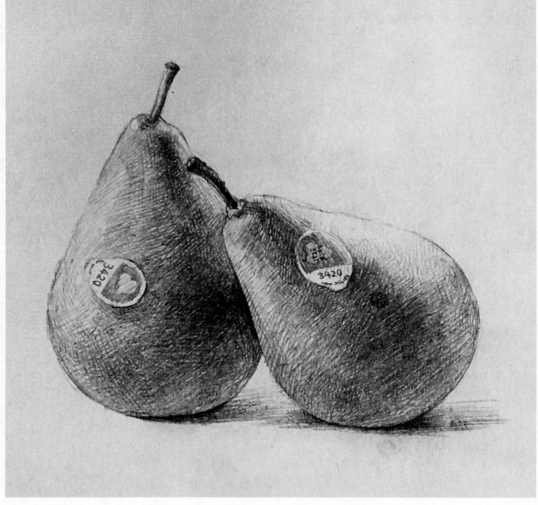

❖ 图 2-9

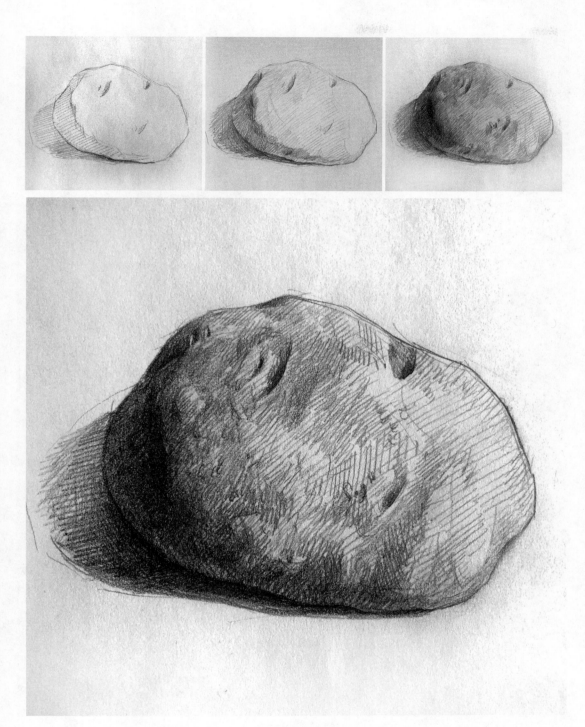

❖ 图 2-10

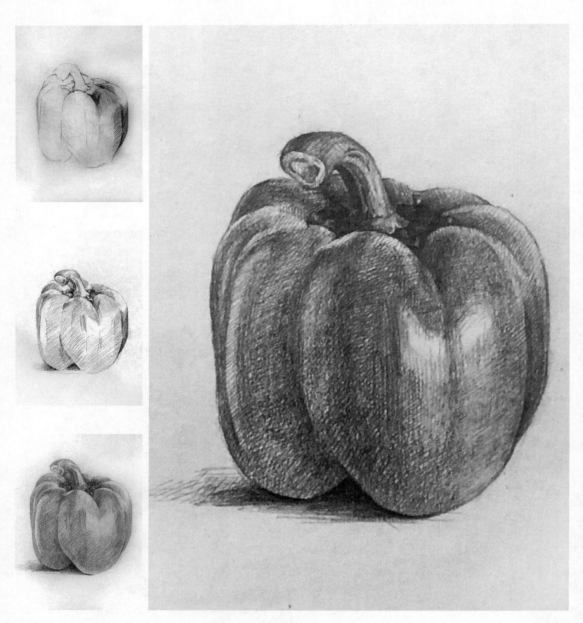

❖ 图 2-11

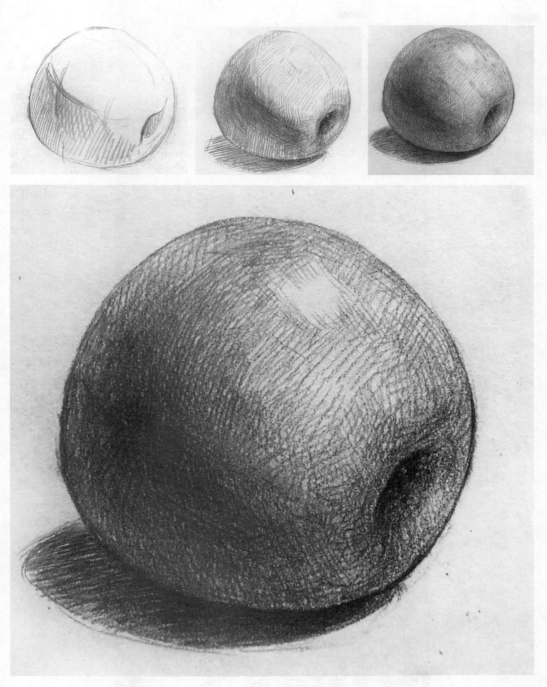

❖ 图 2-12

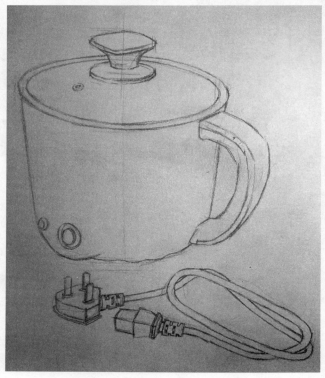

❖ 图 2-13

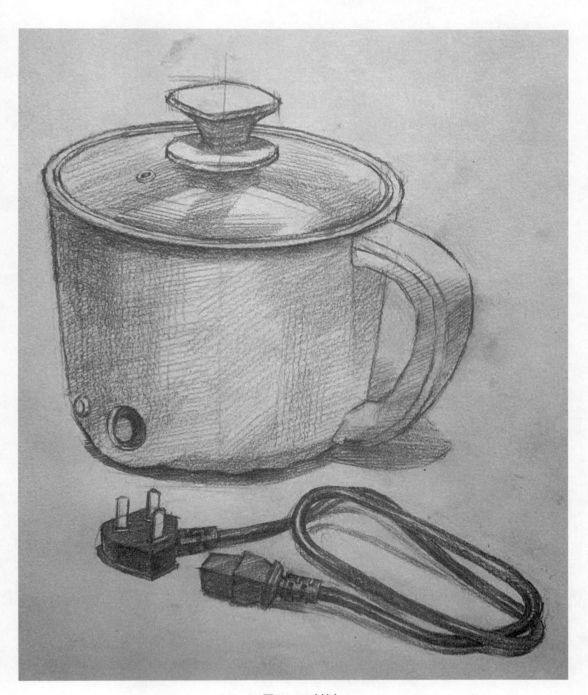

❖图 2-13（续）

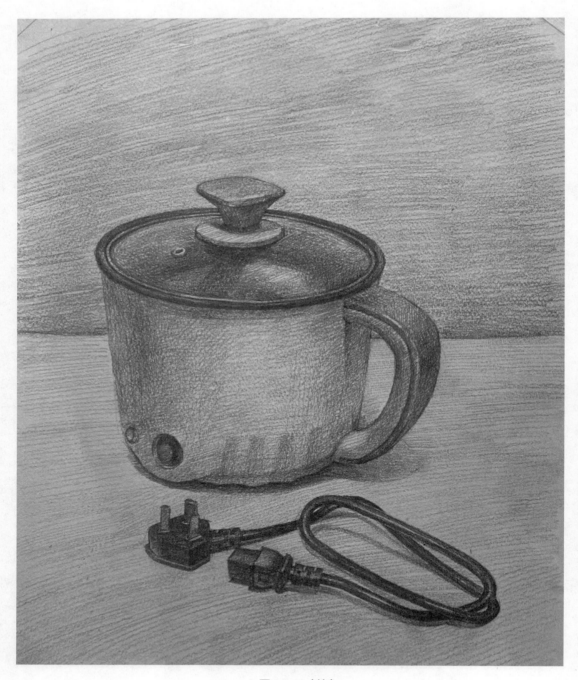

❖ 图 2-13（续）

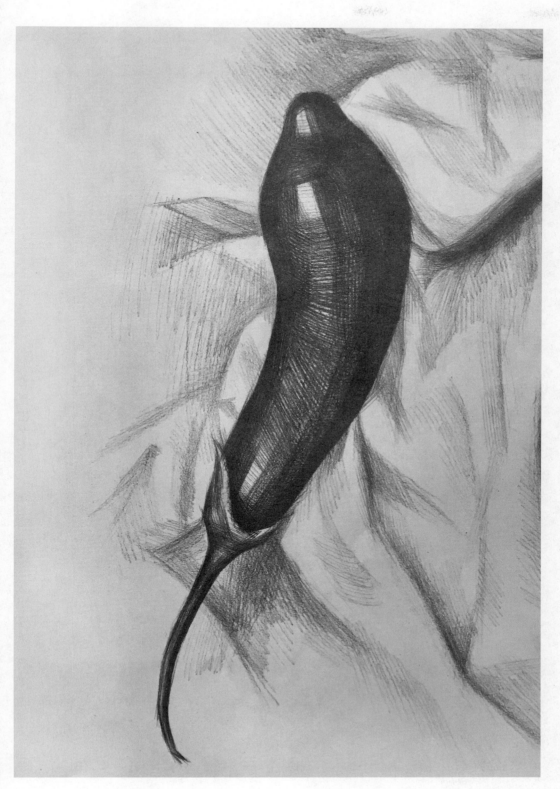

❖ 图 2-14

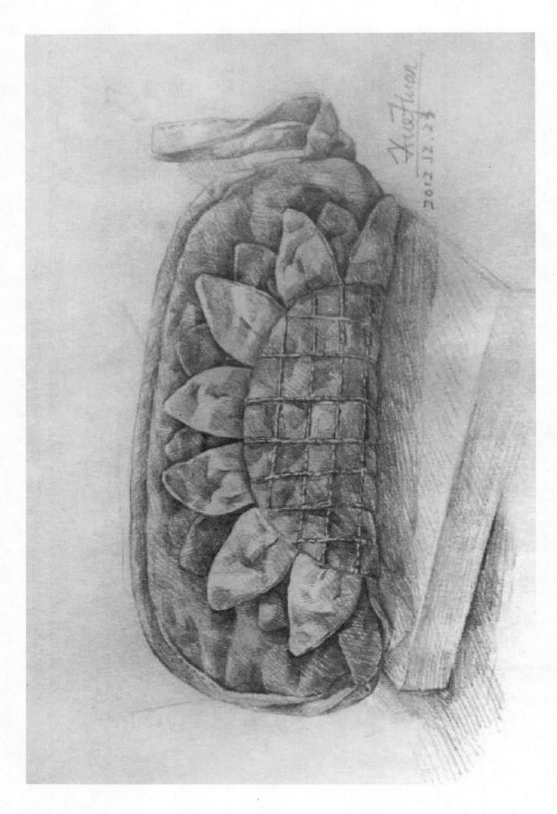

图 2-15

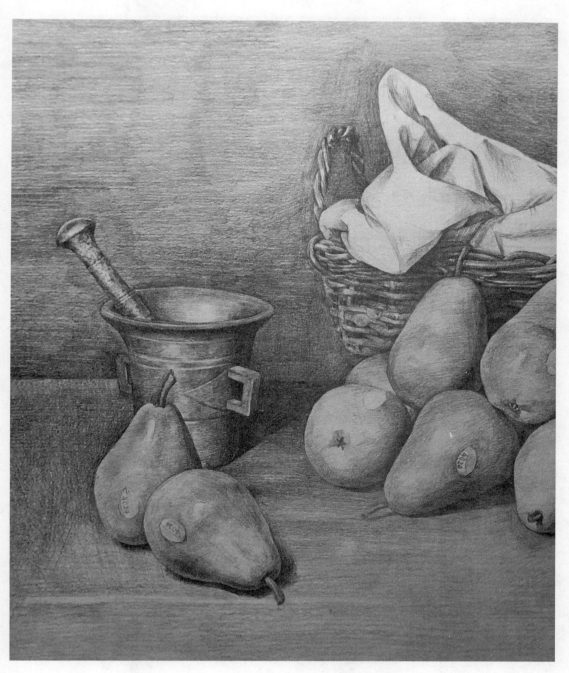

❖ 图 2-16

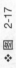

❖ 图 2-17

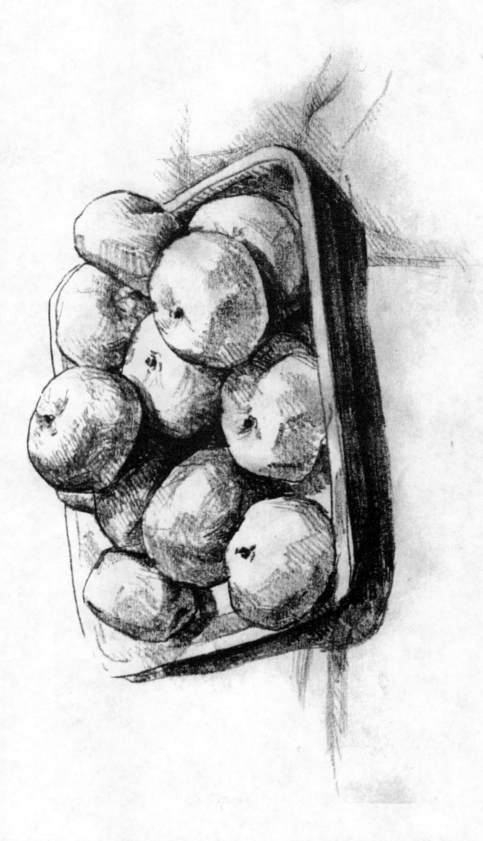

图 2-18

❖

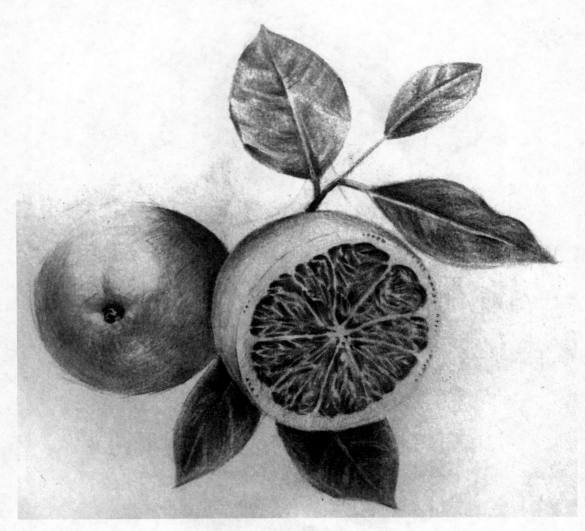

❖ 图 2-19

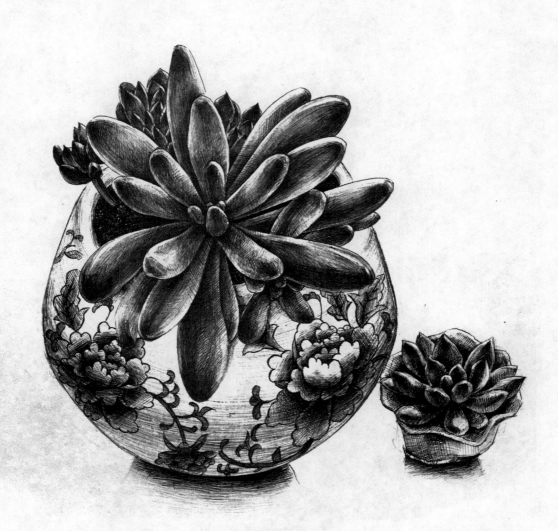

❖ 图 2-20

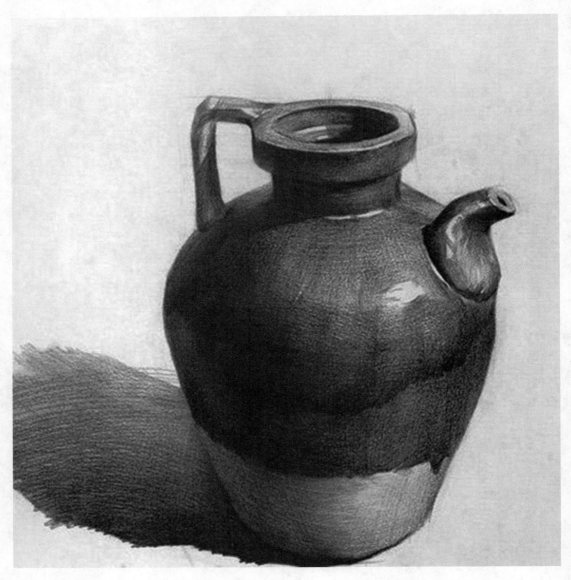

❖ 图 2-21

3 立体空间思维与表现

3.1 空间思维

　　无论是绘画艺术还是设计艺术，都需要建立对最基本的标准几何形态的认识，这种单纯的立体几何形态被称为基本单体元素，简称单体。立方体是最典型的单体立体几何形态。

　　每一个单体只是一个简单的造型，没有特殊的意义，但是多个单体同时存在就会产生多种相互关系，并能组合出新的造型。单体与单体之间的不同摆放方式可以形成若干种形态，这种形态就是空间。单体的各种组合形式能够让我们形象地树立概念性的空间思考意识，建立对建筑造型和空间的理解，加强对立体形象的理解与把握能力，树立立体形象空间思维（图 3-1 ～图 3-3）。

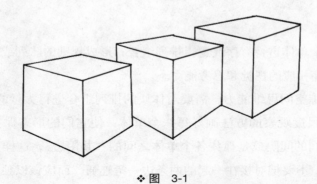

❖ 图 3-1

❖ 图 3-2

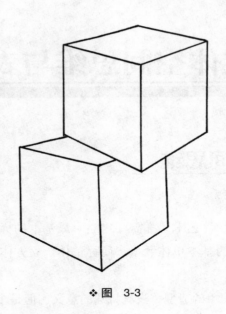

❖ 图 3-3

3.2 体块排列表现

　　体块就是用多个单体进行有序或逻辑排列组合，形成规则的队列或阵列的形式。体块排列的训练可以提高相应的视觉和思考能力。

　　为了更好地训练空间思维能力，需要对体块的排列组合进行大量的练习。在练习中，首先用平行观察和尺度观察的方法画好每一个单体，使它们的形态保持统一，再用对应观察的方法把握它们的间隔或是抓住各个单体之间的"共用边"，这样直角关系就不会出错。需要注意的是，不要把对接在一起的两条边一笔连通，而应该以独立的形式按顺序分别画每一个单体。还要注意每一个单体之间正确的对应关系与相互遮挡的关系，按由近及远的顺序进行表现（图 3-4 和图 3-5）。

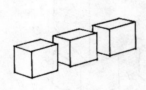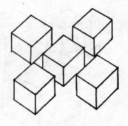

❖ 图 3-4

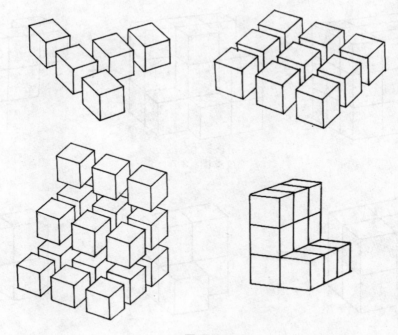

❖ 图 3-5

建立立体形象思维意识是将立体造型构造进行拆解，通过对已知部分的观察和分析，构想未知部分的具体形象，获得复杂的体块对位关系的构思能力和表现能力。这种体块对位插接能力的训练，不是学习单体的对位插接与计算，而是要借此方法理解空间中的有和无，只有习惯了这种方式并进行活跃的思考与想象，才能敏锐地抓住有和无。通过把握这两者间的相互依存、相互映衬的关系，处理两者的对应关系，准确地把握各种形体的特征和位置关系，从而帮助我们在实际表现中真正做到有的放矢，迅速提高立体形象思维能力。这种控制能力是一种惯性思考能力，也是立体形象思维中不可缺少的能力（图 3-6 ～图 3-9）。

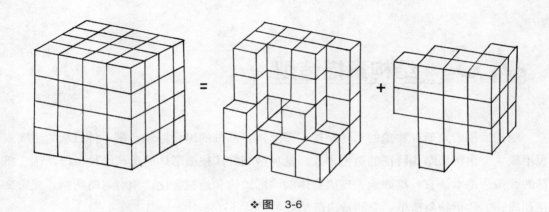

❖ 图 3-6

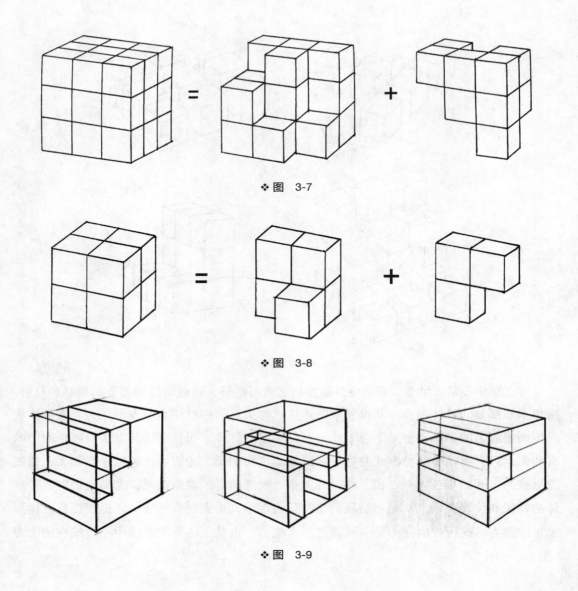

❖ 图 3-7

❖ 图 3-8

❖ 图 3-9

3.3 结构素描造型

结构素描着重研究物象的形体结构，即形体各部分的组合原理，是一种以线为主要表现手段、突出物象结构特征的造型方式。这种造型方式根据形体的形状结构，以简练、概括的线条为基本语言，准确地表现出物体的内部结构和透视变化，相对忽略明暗、光影变化和质感，注重物象造型、空间及内部结构的传达（图 3-10）。

❖ 图 3-10

　　线是结构素描表现的主要手段，所以在线条的应用与表现上要特别注意轻重、虚实、主次、刚柔、曲直的变化。对物体的体面转折、起伏关系和结构关系的表现，要用明确且肯定的线条，而物体其他部位的表现则要减弱力度，多用虚线。对物体空间关系的表现，前面多采用实、重、粗的线条，后面多采用虚、轻、细的线条，以此来突出画面的层次感和空间感。线条的抑扬顿挫、生涩流畅、曲直刚柔等变化还可以用来表现各种物体的不同质感，丰富作品的内涵（图 3-11 和图 3-12）。

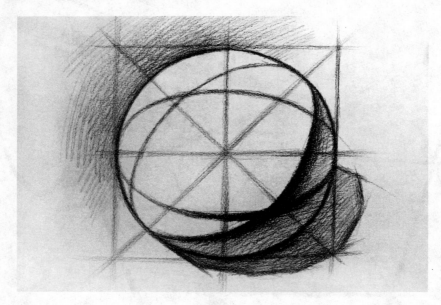

❖ 图　3-11

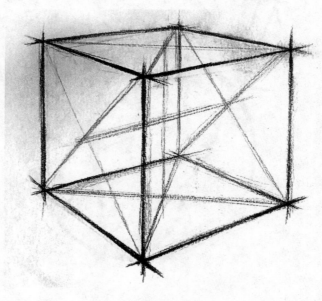

❖ 图　3-12

结构素描中艺术语言的表达主要依靠线条，无论在塑造形体、表现体积和空间方面，还是表达情感方面，都应富有表现力和概括力。初学者在开始学习时，要加强线条的训练力度，要做大量的线条练习，提高线条质量，达到熟能生巧的目的。所谓"巧"，是指能做到线条肯定有力、轻松自如、有松有紧、有虚有实、有粗有细、有深有浅，随着形体的变化而变化，做到变化中有整体，整体中有变化，这样的线条才富有生命力和动感。

物体可分为外结构线与内结构线。外结构线也就是常说的外轮廓线，是指物体外部的构造结构、空间结构的线条，即实的线条。内结构线也就是常说的内轮廓线，是指除了被物体本身遮挡而看不到的体面，其他一些表现物体内部结构及其关系的线条，即虚的线条。在线条的表现上，外结构线重一些、实一些，内结构线则要轻一些、虚一些（图3-13）。

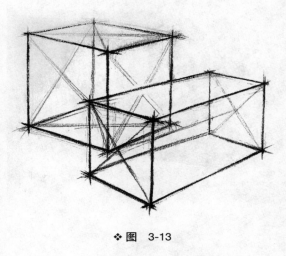

❖ 图 3-13

3.4 结构素描的造型表现方法

通过整体观察、多角度观察、由表及里地观察，把握好透视关系，准确画出基本形体。而形体的各个部分无论是可见还是不可见，都要尽可能地表现在画面上。在表现时，要特别注意各部分结构的主次、轻重、虚实等关系，以便更好地传达形体的体积感、质量感和空间层次感（图3-14）。

1. 多角度观察

多角度观察是结构素描表现的主要手段，也是初学者必须锻炼的一项基本功。我们生活在三维空间中，任何物体都以其立体的、复杂多变的结构关系存在，而传统的单角度观察方法不仅会束缚画者的思路，也会直接影响画者对物体的全面感知和认知。为了获得真实的结构与体积关系，对所画的每一组物体都要做到心中有数。因此，画者必须学会从不同的角度观察物体的外在与内在，对形体与结构进

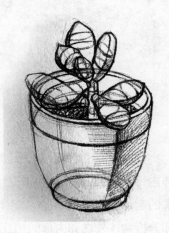

❖ 图 3-14

行综合分析与深入研究，以加深对所画物体本质的理解（图 3-15）。

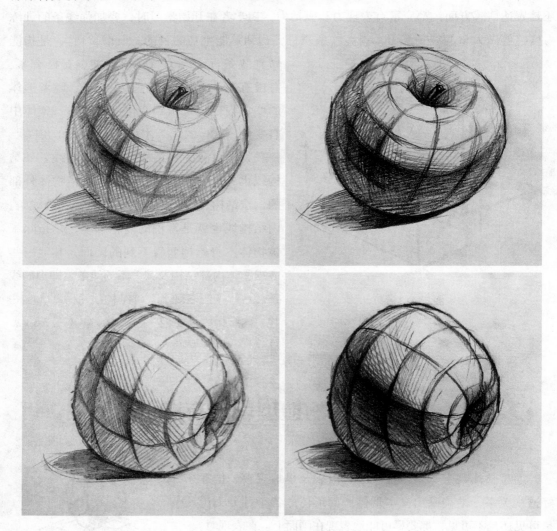

❖ 图　3-15

2. 由表及里地观察

　　由表及里的观察方法是结构素描表现的另一个重要手段，也是必备的基本功。由于物体内部因素的多样性和多变性，画者在观察所绘物象时只着眼于物体表面的光影变化、轮廓的起伏是不够的，这只能让画者对事物的认识始终停留在感性层面上，更重要的是要了解和分析物体外在和内部的相互联系，并将感性的认识和理性的分析在作品中充分地展现出来。

　　对物体进行多角度、由表及里地观察、分析与研究，不仅能培养画者的形体造型能力、结构分析能力、空间构造能力，还能提升对形、线、体的综合分析能力和归纳概括能力（图 3-16 和图 3-17）。

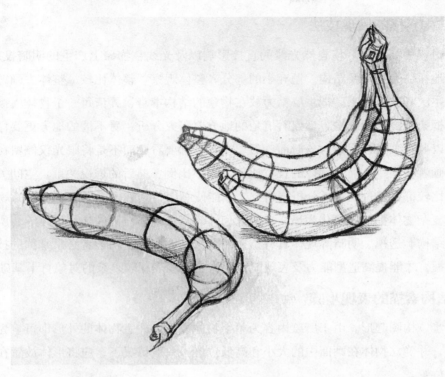

❖ 图 3-16

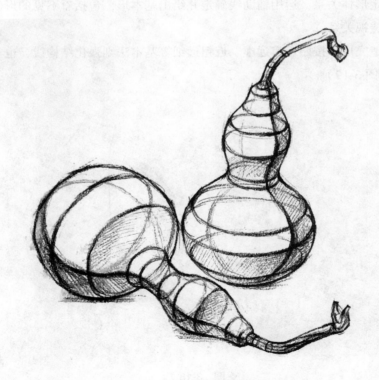

❖ 图 3-17

3. 结构素描的表现技法

写生过程中要摒弃环境自然光线的直接影响以及光线在物象上产生的明暗投影关系，迅速准确地抓住大的主要结构，抛弃小的部分。整体观察、整体比较、整体去画，一下笔就要分清主次和前后关系。把主要精力放在物象的结构本身，弄清每一个物体支撑它的框架，找到框架就找到了结构，不仅看清楚的地方要研究分析，看不清的地方更要仔细研究分析。所以要求画者在观察对象时前、后、左、右都要看，而不是将眼光仅停留在某一角度。例如画者在画物体前，物体的长宽比例、大小比例、前后的透视关系、空间关系、体量关系的比较都要经过观察、分析与研究，才能使画面达到强烈、准确、生动的效果。

一切复杂物体都可以简化为最简单的几何体，如正方体、圆柱体、球体等，所以研究几何体的结构、透视、明暗等规律具有重要的意义，同时也是初学者必须掌握的技法，只有充分掌握，才能提高造型能力及表现能力，为下一步表现较复杂的对象打下基础。

4. 结构素描的表现步骤

第一步，构图起形。由于所绘内容为单个物体，只需注意物体的外形即可。先确定高度和宽度，并确立物体在画面中的大小和高低位置。一般情况下，应将形体放置在画面中间偏上的位置。

第二步，确定形体关系。运用辅助线确定并绘出基本形，包括看不见的形体部分，同时区分各个面的透视关系。

第三步，塑造完成。按照近实远虚、近粗远细等基本法则强化结构线，也可略施明暗效果（图 3-18 和图 3-19）。

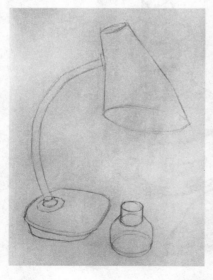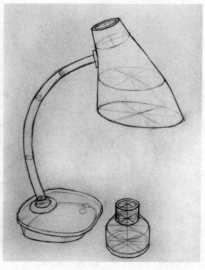

❖ 图 3-18

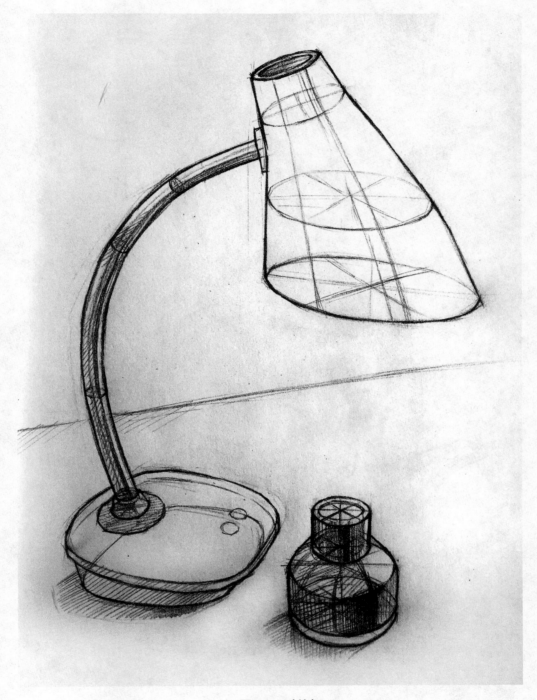

❖ 图 3-18（续）

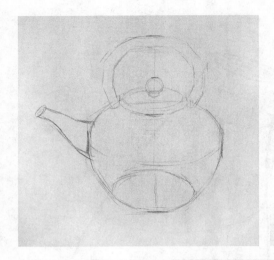

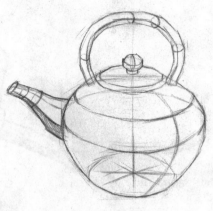

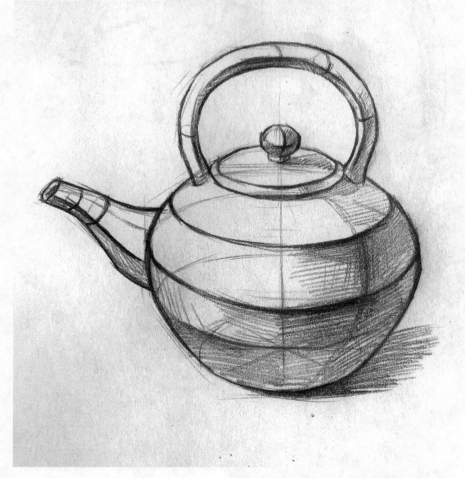

❖ 图 3-19

3.5 立体空间思维与表现示例作品

立体空间思维与表现示例作品见图 3-20 ～图 3-24。

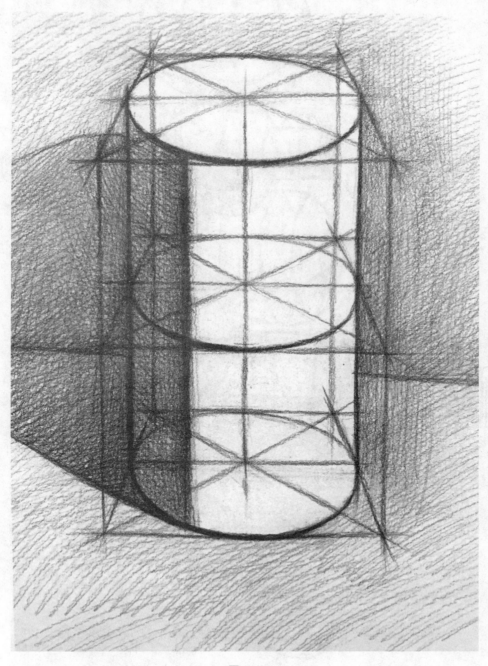

❖ 图 3-20

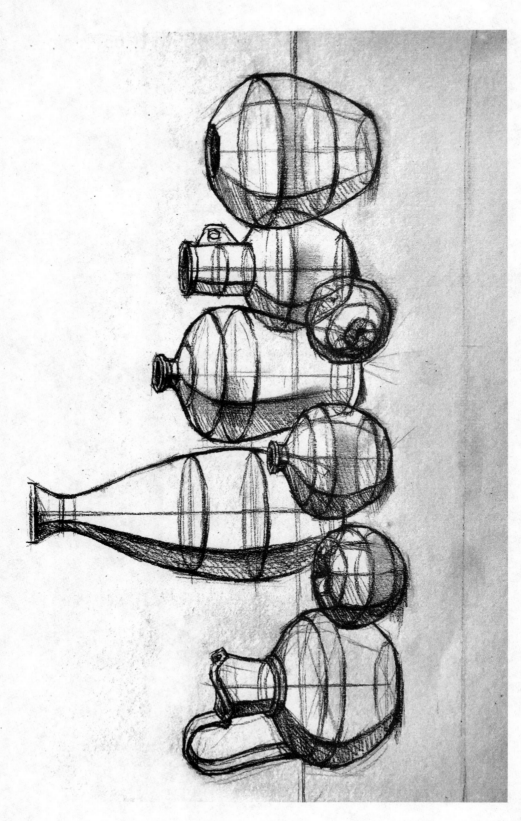

❖ 图 3-21

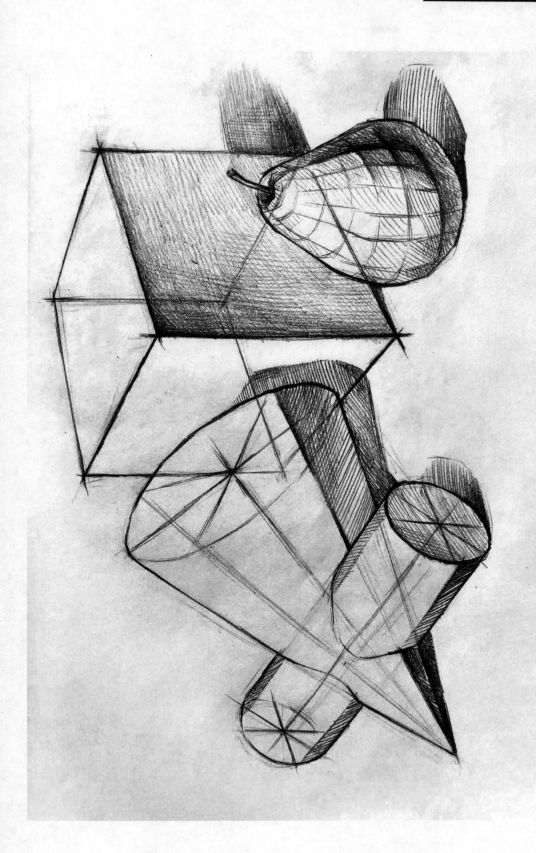

图 3-22

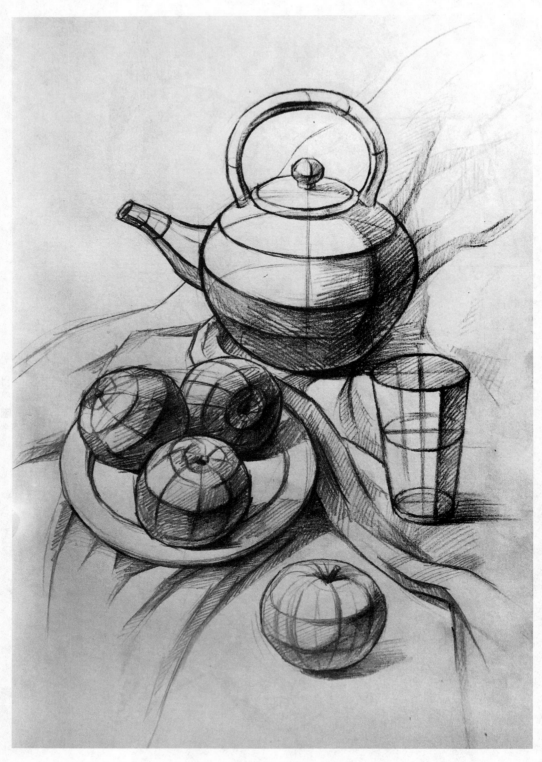

❖ 图 3-23

4 造型拓展

4.1 钢笔素描表现

　　钢笔素描的色调变化不依赖于自身墨色的深浅，而取决于线条笔触组织的疏密程度。线条排列越松散，色调越浅；线条排列越密集，色调越深。不同的线条，不同的笔触，不同的组织方式，所产生的色调变化呈现不同的表现特征。

　　线条是钢笔素描的基本造型语言。运笔的快、慢、轻、重等都可以产生不同的线条形式。运笔轻且快，线条就细且急；运笔重且慢，线条就粗且缓。运笔忽快忽慢、忽轻忽重，以及不同方向的变化形成编织关系，线条就会产生不同的质感和空间虚实关系（图 4-1）。

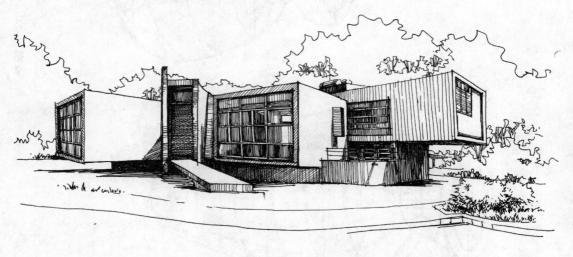

❖ 图　4-1

　　排线是钢笔素描的基本功之一，它的技法基础源于素描中的铅笔排线，但在手法和表现效果上有自身独特的规则。排线时，行笔速度要快且稳，起笔和收笔要清晰。线条主要以直线为主，长度一般控制在 3 ～ 6cm，不宜过长或过短。钢笔素描排线讲究"组块"，即由若干根线条为一组，形成一个封闭的空间。这种"组块"的拼接比较自由，但需要注意的是，由于"组块"的交界和对接不可能做到十分精确，边缘处宁可出头，也切不可出现"不顶头"的情况，这是钢笔排线非常重要的一个要求（图 4-2 ～图 4-6）。

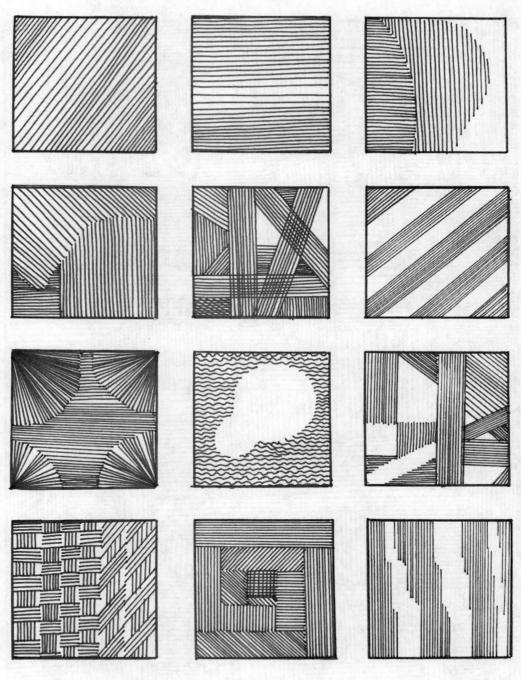

❖ 图 4-2

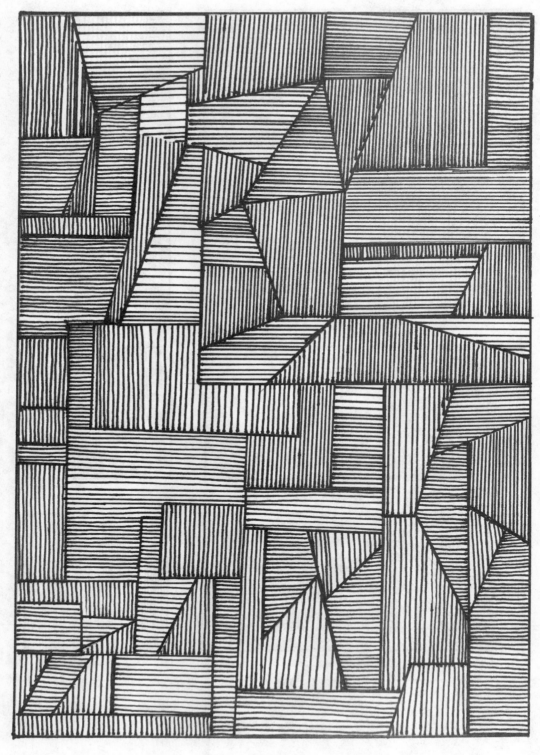

❖ 图 4-3

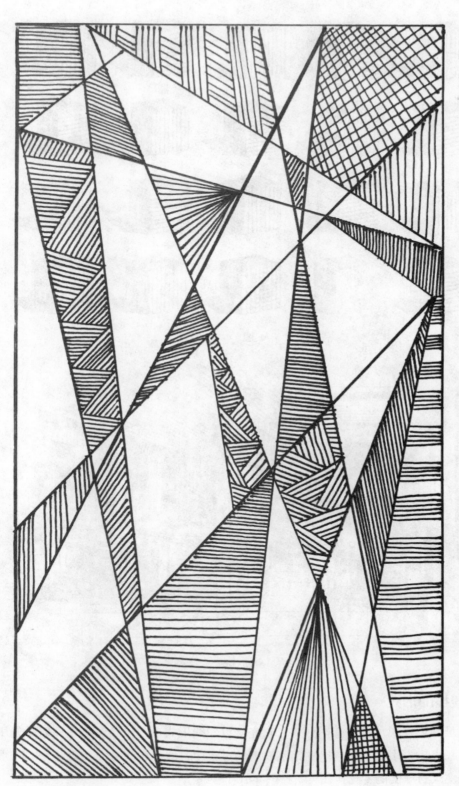

图 4-4

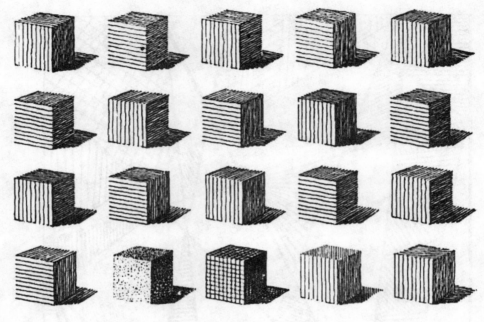

❖ 图 4-5

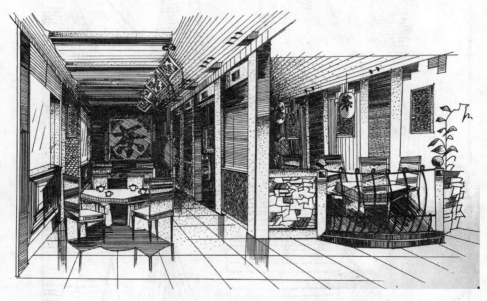

❖ 图 4-6

1. 线描的形式

线描是钢笔表现常见的基本形式，它完全以勾线形式表现。绘画顺序一般是先用铅笔打出简易底稿，再用钢笔完成。在钢笔表现的过程中，线的组织分布要有疏密、轻重的考虑，注意主次与虚实的变化（图 4-7 ～图 4-10）。

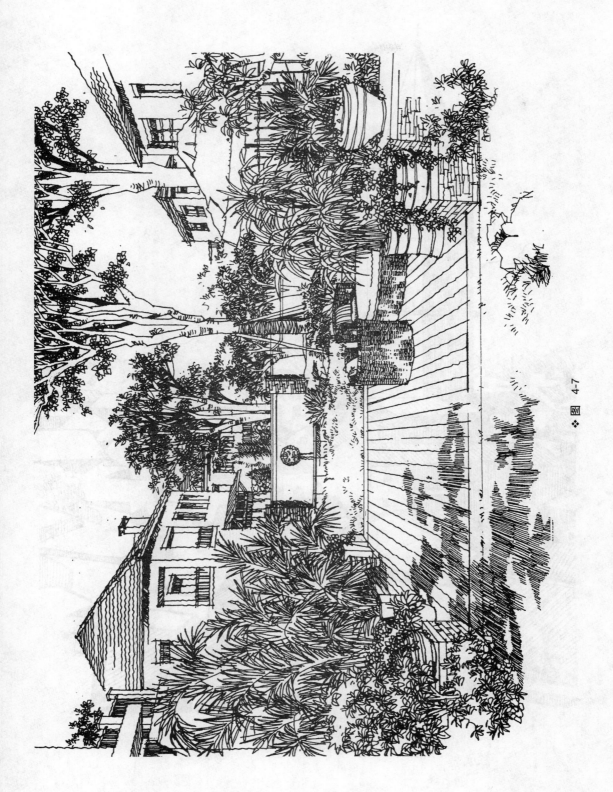

图 4-7

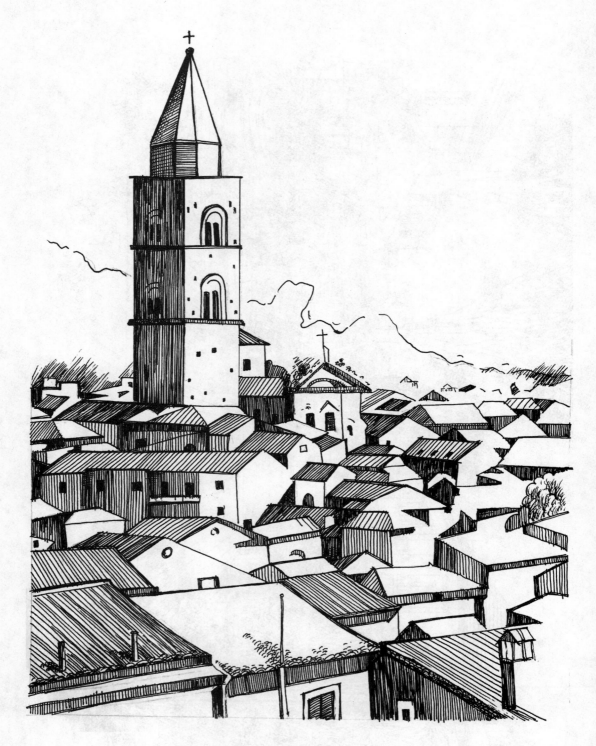

❖ 图 4-8

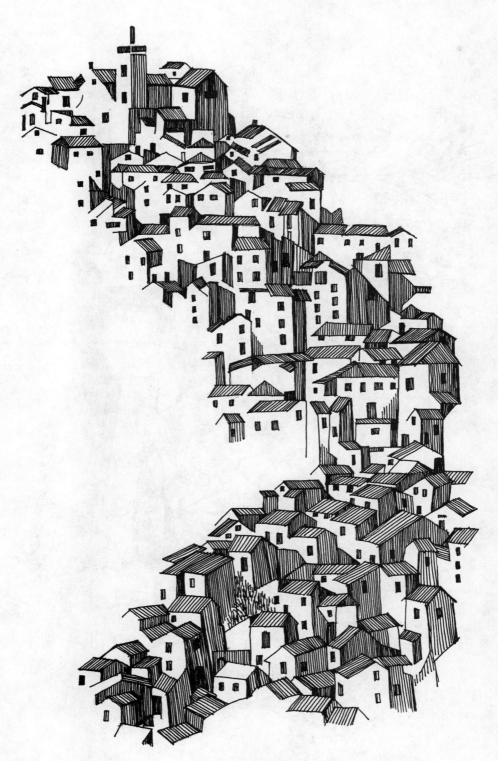

❖ 图 4-9

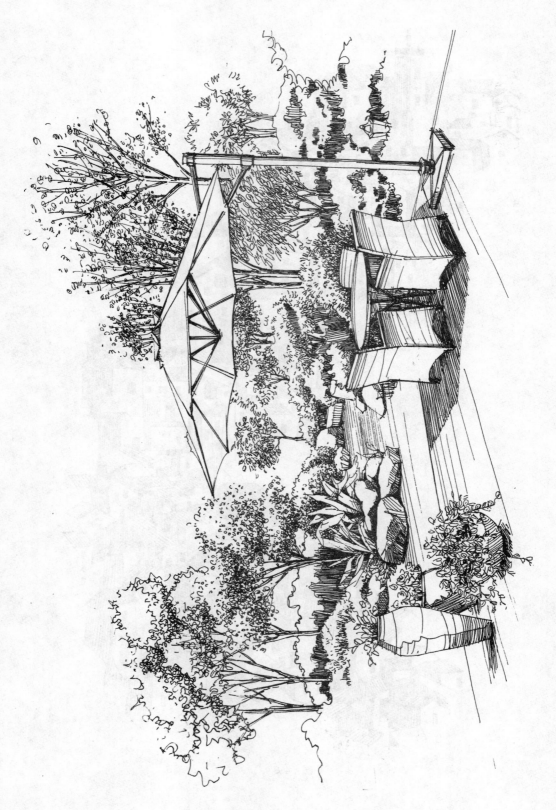

❖ 图 4-10

2. 素描的形式

钢笔素描表现形式更侧重于排线的效果，通过强调黑白对比关系增强画面的视觉冲击力。线条"组块"要注意色阶的区分，以细致清晰的边缘处理塑造形体。画面不要求面面俱到，在突出主要表现内容的前提下，适当概括或省略次要内容，以体现其特有的表现手法（图 4-11 ～图 4-14 ）。

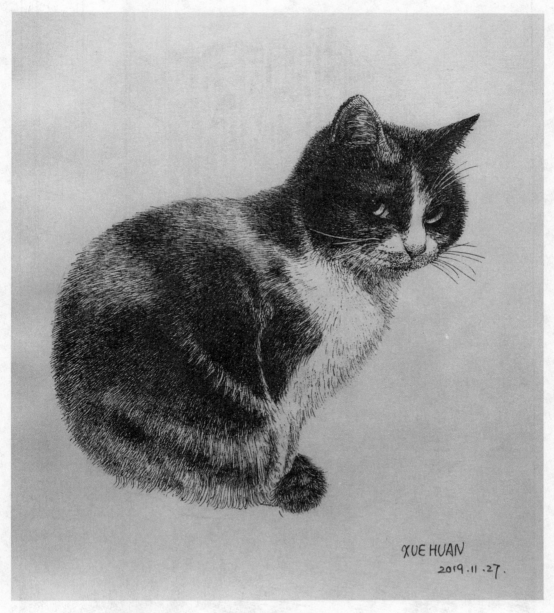

❖ 图 4-11

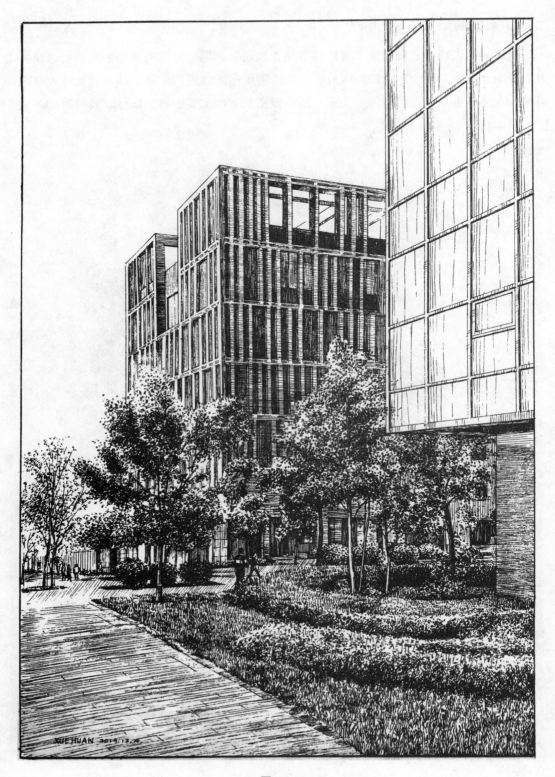

❖ 图 4-12

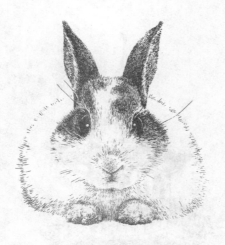

2019·12·11

❖ 图 4-13

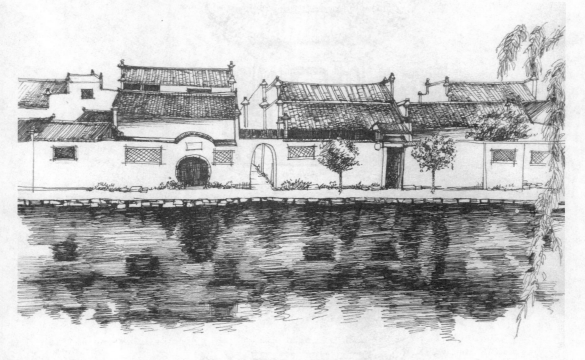

❖ 图 4-14

3. 快速表现

钢笔快速表现并不是草稿，而是一种独立的风格。画面效果不追求细致入微的刻画，而是以简洁、洒脱的画面效果著称，讲究用笔的速度与力度（图 4-15 和图 4-16）。

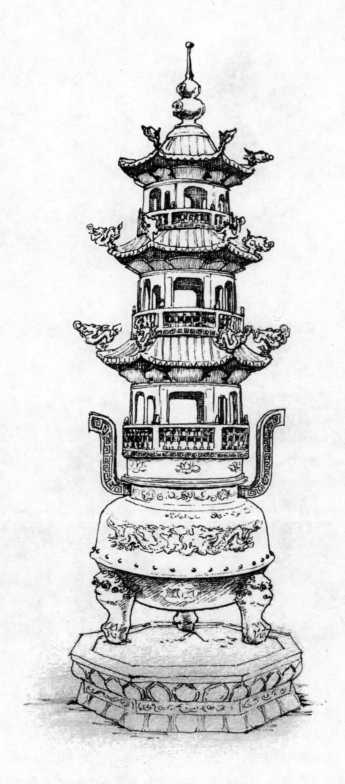

❖ 图 4-15

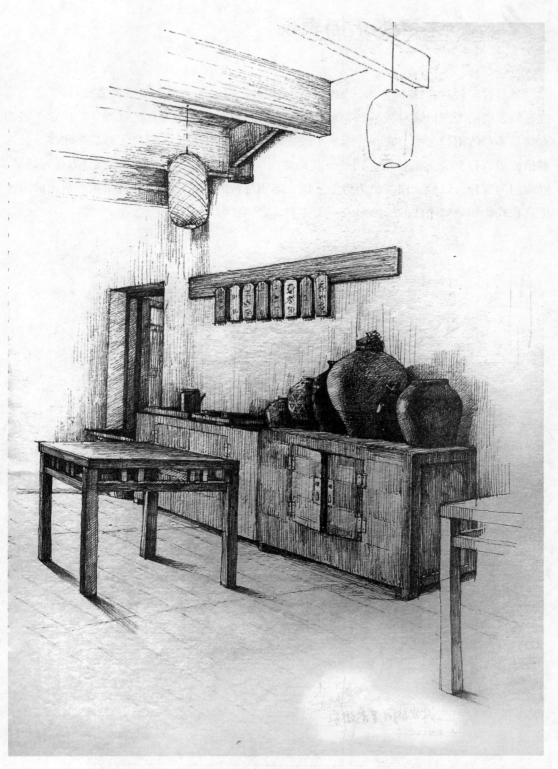

❖ 图 4-16

4.2 装饰素描表现

米罗曾经说过："装饰艺术犹如生活的彩链，如果失去它，人类将失去光彩。"装饰素描是以素描的表现形式对被装饰物着重于形式美感方面的思考和加工处理。它决定了装饰素描是一种依附的艺术，它必须服从于被装饰物体的功能要求，脱离了被装饰物体，装饰素描便难以得到完美的体现。因此，装饰素描是一种造型艺术，是以生产与生活为基础，以实用为宗旨，以黑、白两色为造型手段，运用独特的艺术语言和表现手法创造出的一种更具程式化和装饰手法的绘画形式（图 4-17 和图 4-18）。

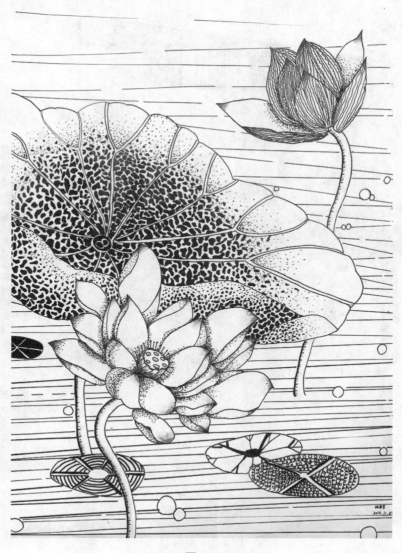

❖ 图 4-17

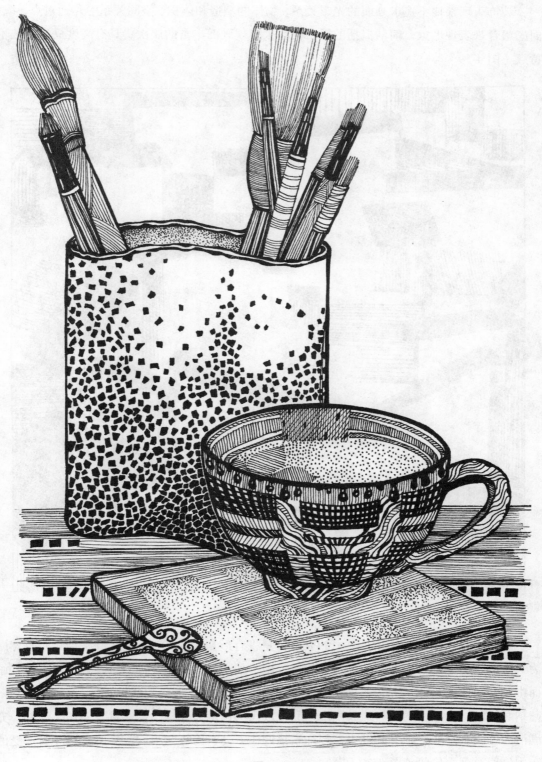

❖ 图 4-18

装饰表现素描不追求画面的光影关系，物体的塑造和体积、空间关系等是通过点、线、面的组合来表现形象，简洁概括的黑白关系来表现画面丰富的层次，具有高度概括的艺术特点（图 4-19）。

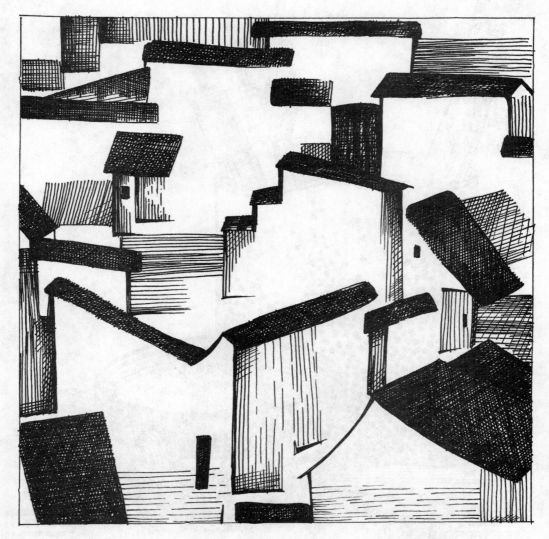

❖ 图　4-19

装饰设计素描吸收了版画艺术的风格，是将有形与无形相互补充，并把装饰与自然融为一体的黑白艺术风格。在装饰素描的设计中，技法的表现是装饰语言技巧的再创造，画面中的每一个有意义的符号、每一个元素的组合、每一个形象的处理都通过概括、提炼、归纳和抽象，将丰富的色彩最大限度地简化成黑与白两大元素，使它具有简洁、纯朴、充满活力的美，并产生独特的魅力。装饰素描制作方便、工具简单、效果明显，具有广泛的实用价值及审美价值（图 4-20 和图 4-21）。

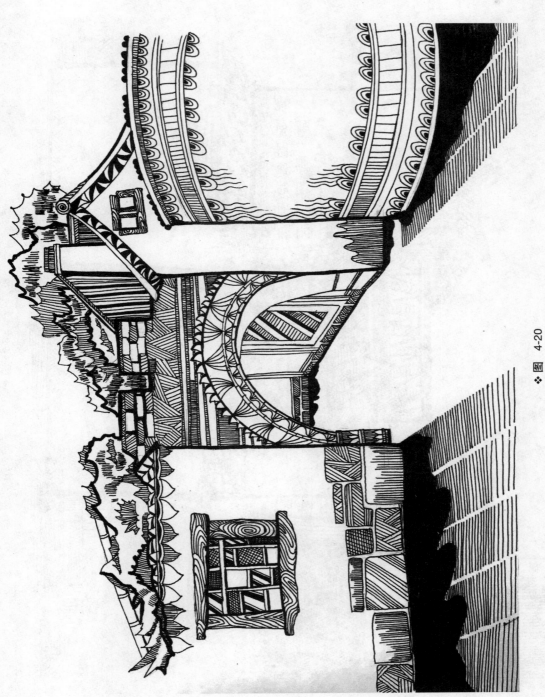

❖ 图 4-20

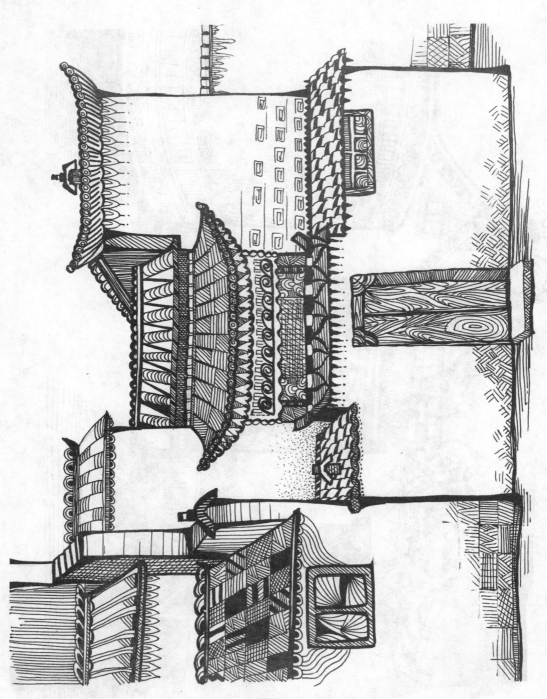

❖ 图 4-21

　　物体的组合是有意识、有规律的，它根据不同的形体、不同的方向及动静、主次等变化因素，运用多维视角实现空间与时间的转换，进而形成独特图形的一种组织模式。装饰素描的构思充分考虑了力学、数学的因素，让图形在数、量、体的组合中呈现出一种独特的静态美和力量美（图4-22～图4-32）。装饰素描正是通过一些艺术表现形式，以深层的秩序感、整体感为目的，将审美要求理想化的方式。因此，装饰素描的作品往往以形式优雅、对自然界加以美的再创造，把自然形态升华为艺术形态的形式呈现出来。装饰素描注重形式美、规律性，在客观对象上强调对象简化、概括、提炼取舍以及重新组合，是主观意象表达的再创造过程。再创造的作品具有装饰意味的形象，它不受客观对象现实的限制，对再创造的作品要在意境的追求上强调"心临其境"，而不是"身临其境"，创作的对象可以是人物、山水、花鸟、静物，也可以是一些故事情节、幻想的境界等。装饰素描不受时间、空间的限制，将不同时间、不同地点甚至可以把现实与幻想进行结合，任意发挥自己的想象力来表达理想意境，传达人们的审美情感，陶冶心灵。

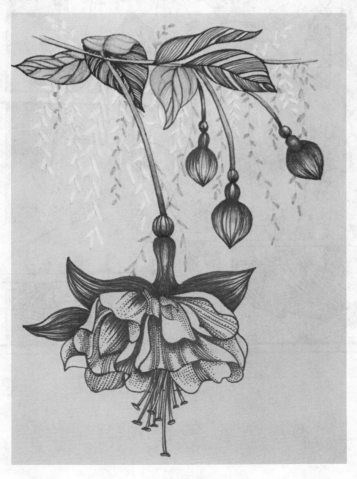

❖ 图 4-22

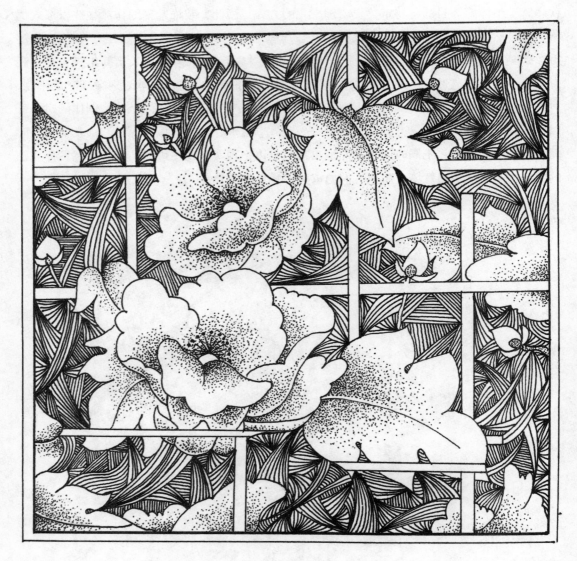

❖ 图 4-23

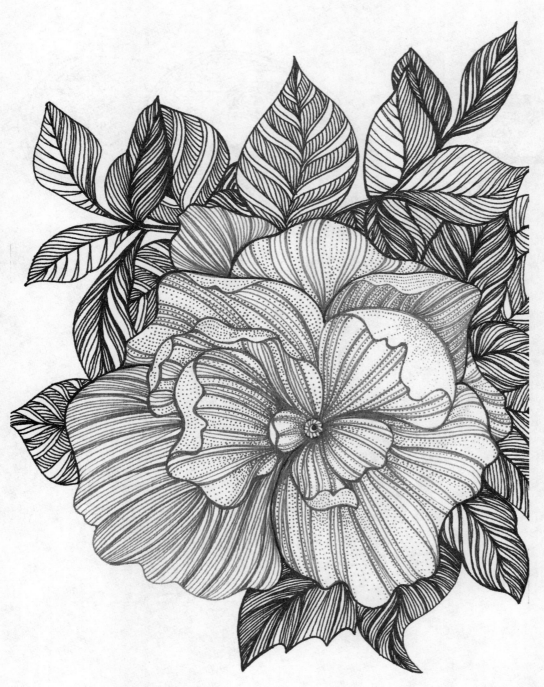

图 4-24

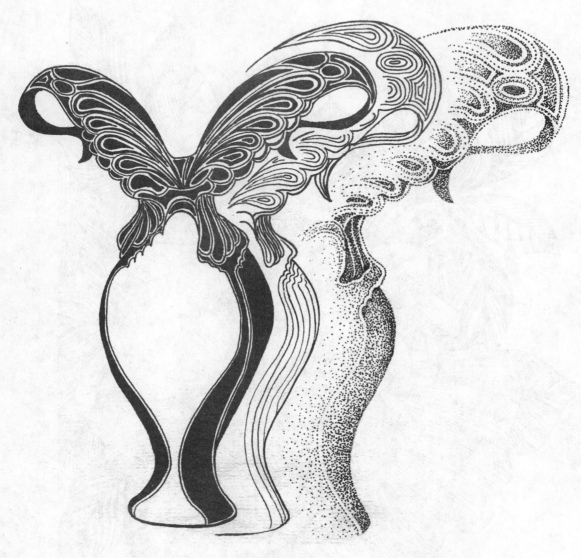

❖ 图 4-25

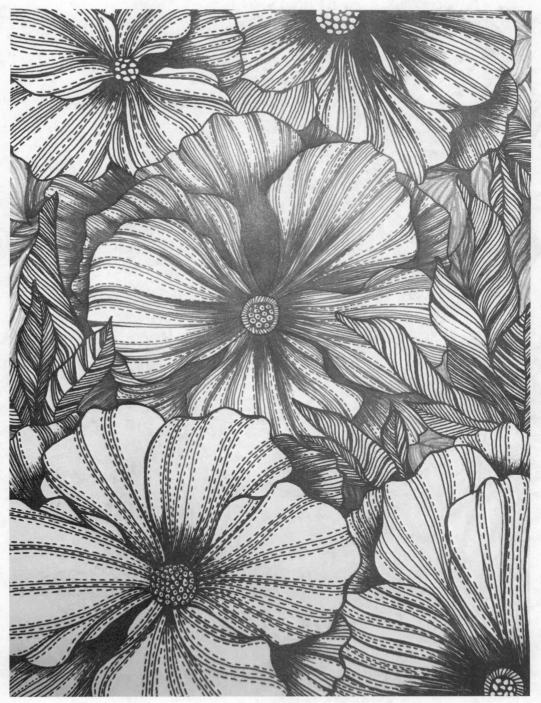

❖ 图 4-26

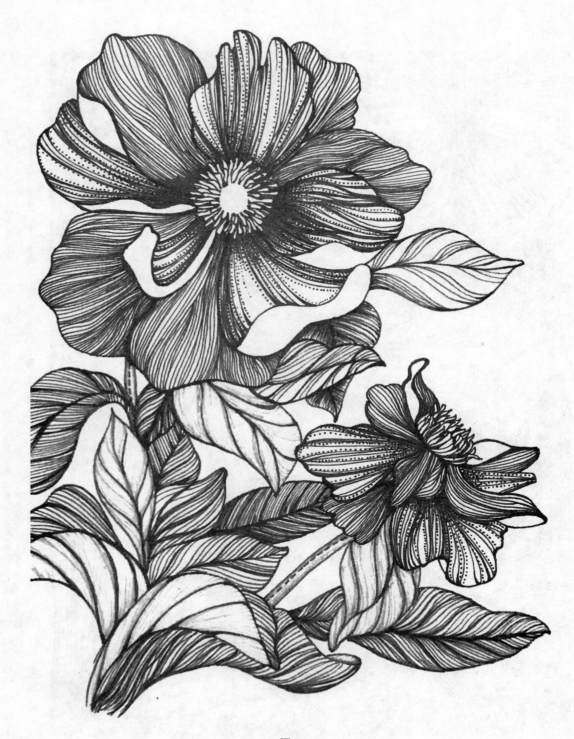

❖ 图 4-27

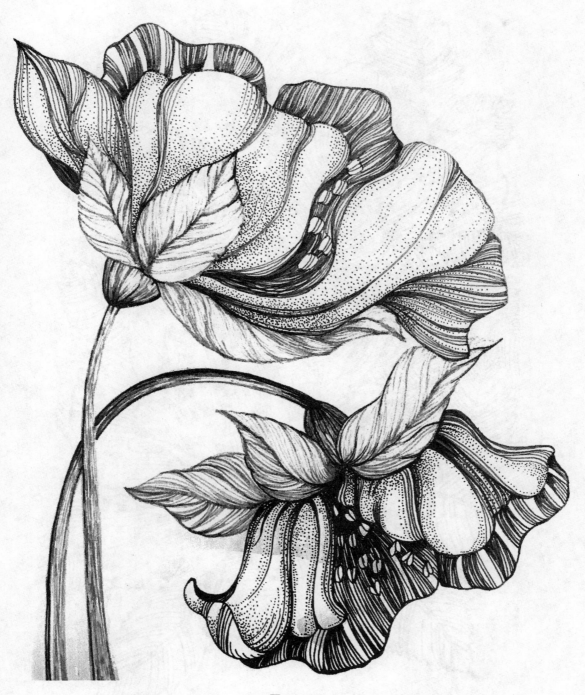

❖ 图 4-28

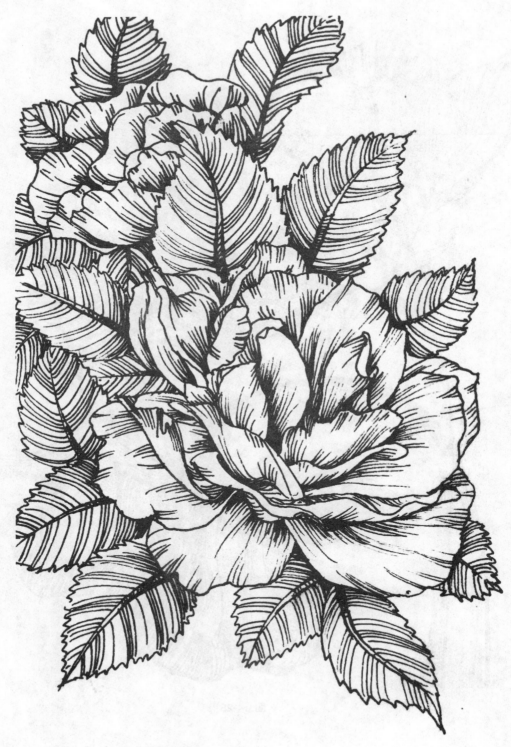

❖ 图 4-29

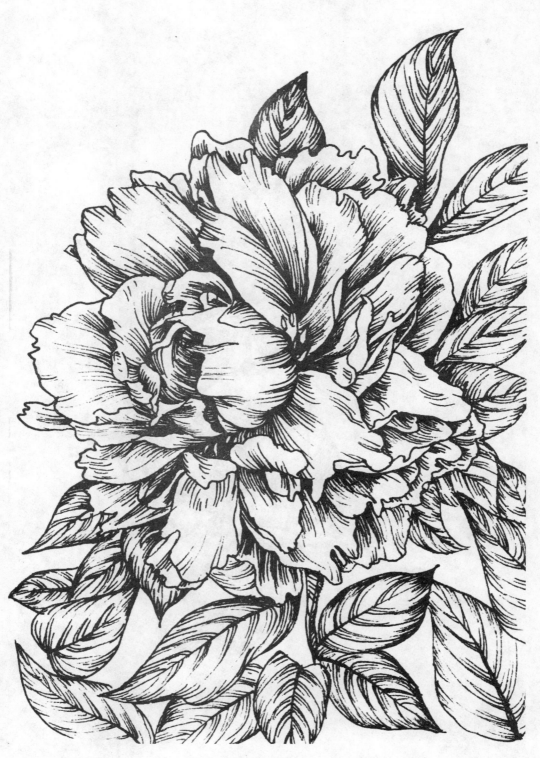

❖ 图 4-30

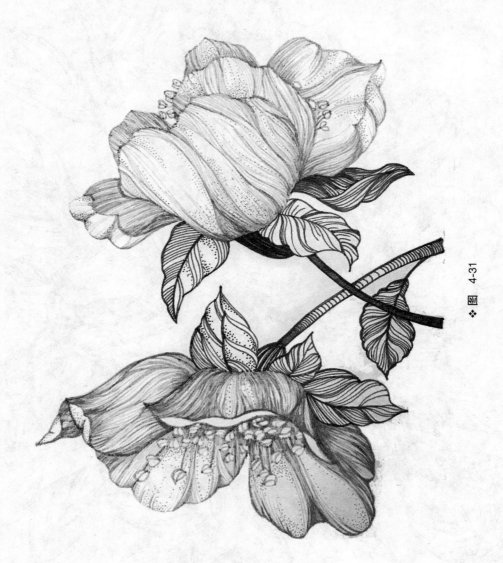

❖ 图 4-31

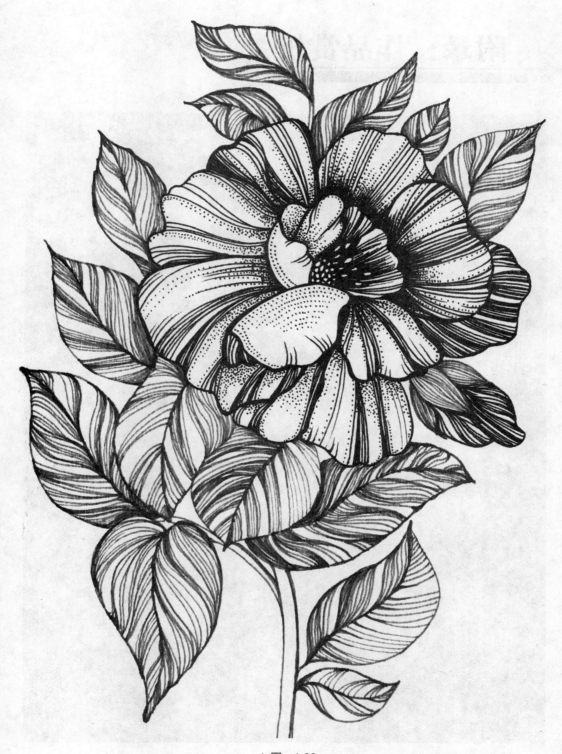

❖ 图 4-32

附录：作品赏析

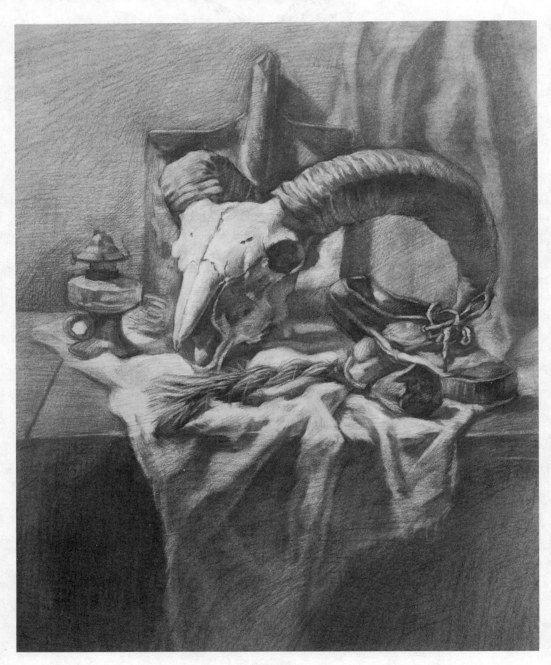

❖ 附图 1

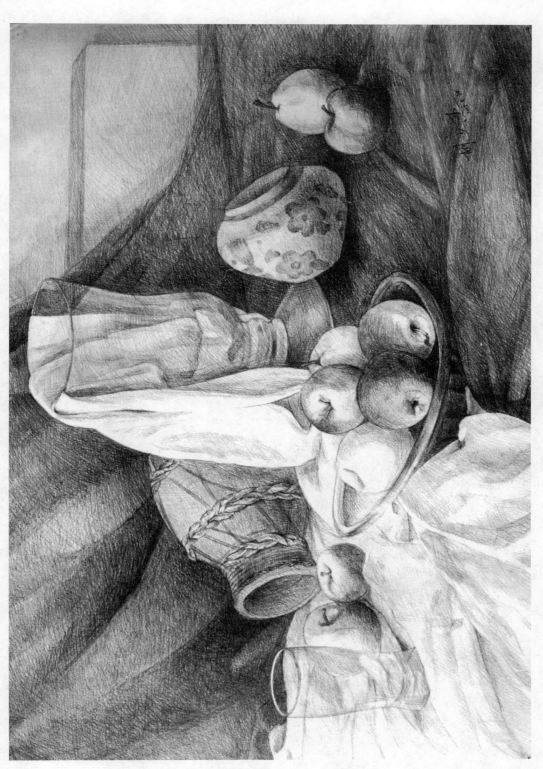

❖ 附图 2

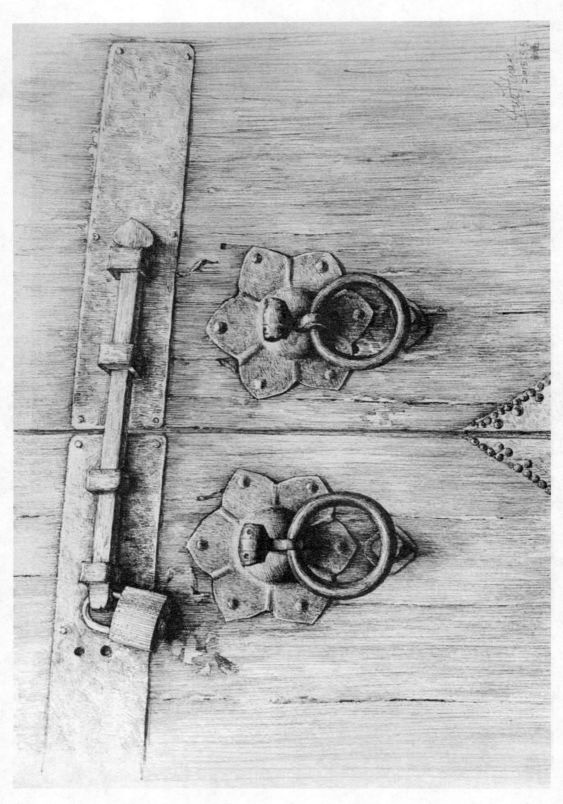

❖ 附图 3

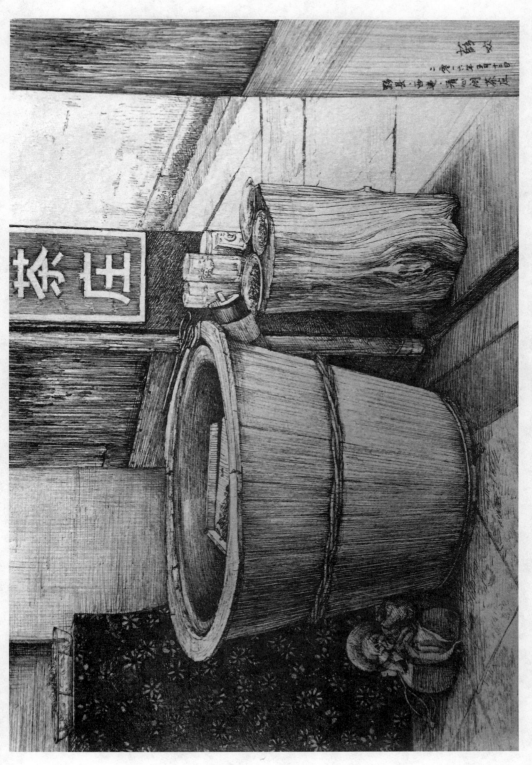

❖ 附图 4

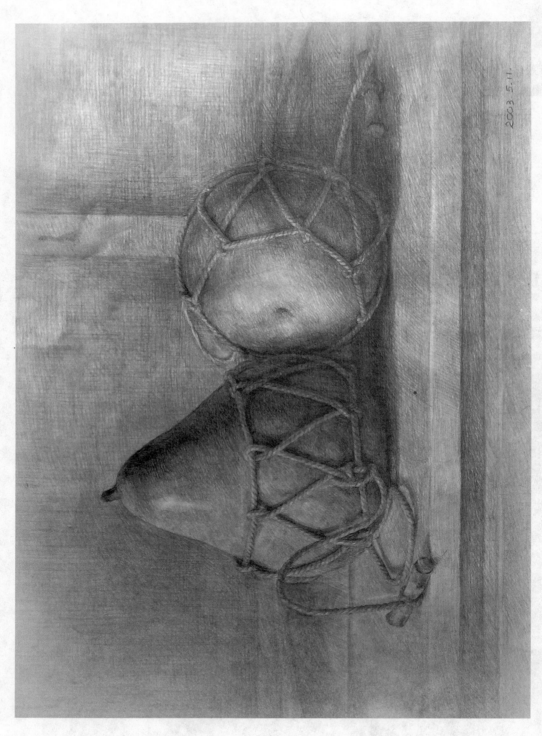

❖ 附图 5

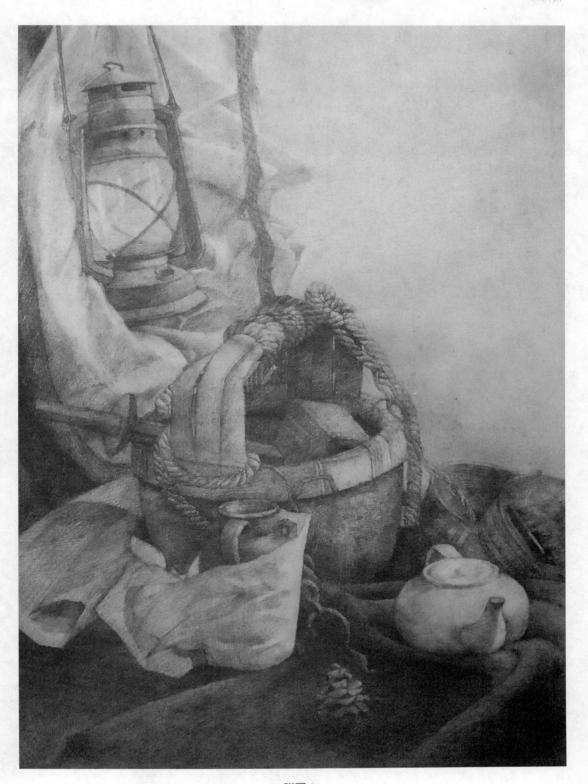

❖ 附图6

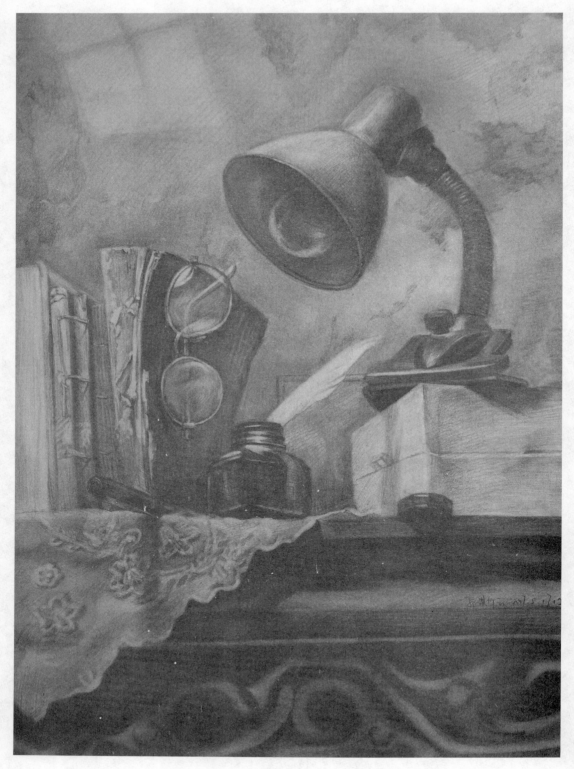

❖ 附图 7

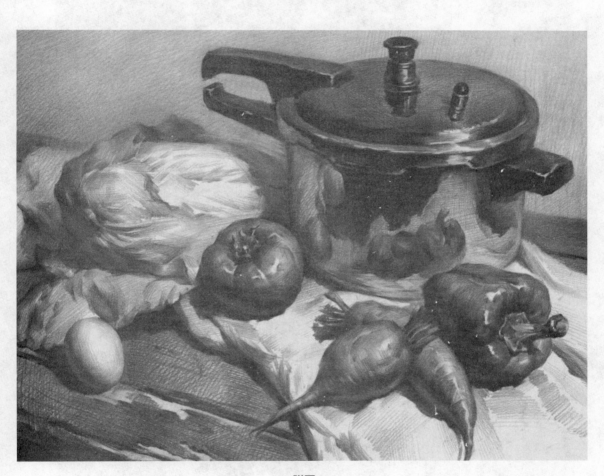

❖ 附图 8

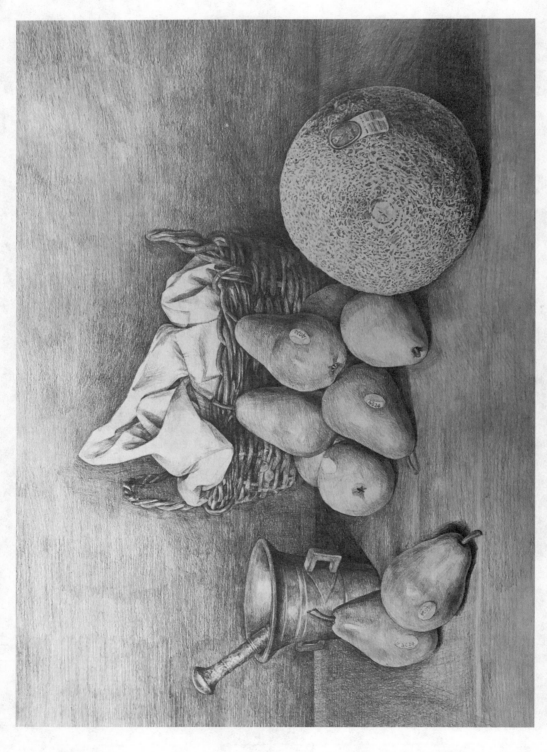

❖ 附图 9

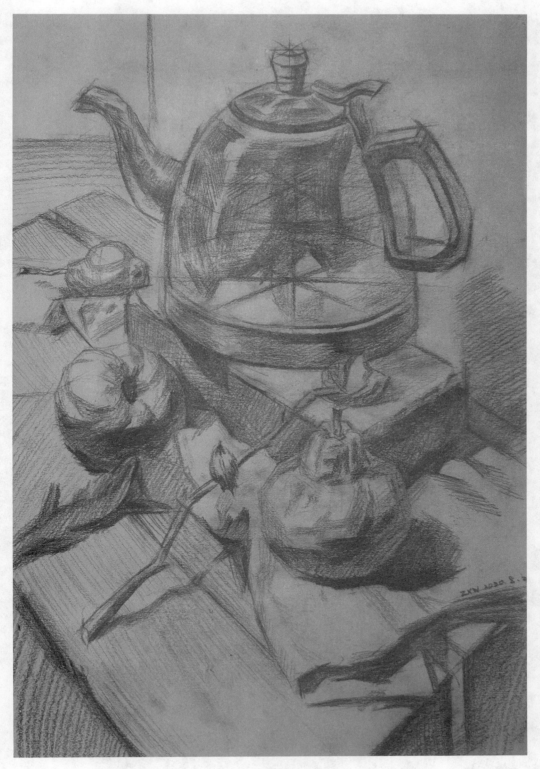

❖ 附图 10

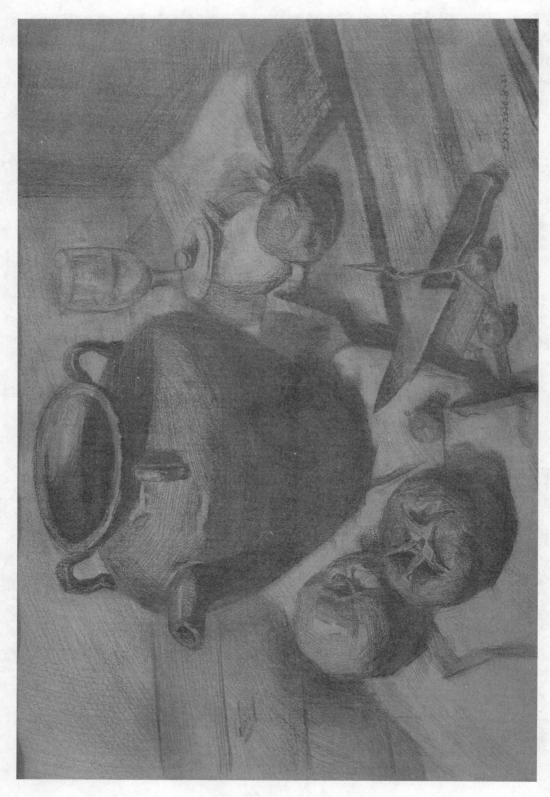

❖

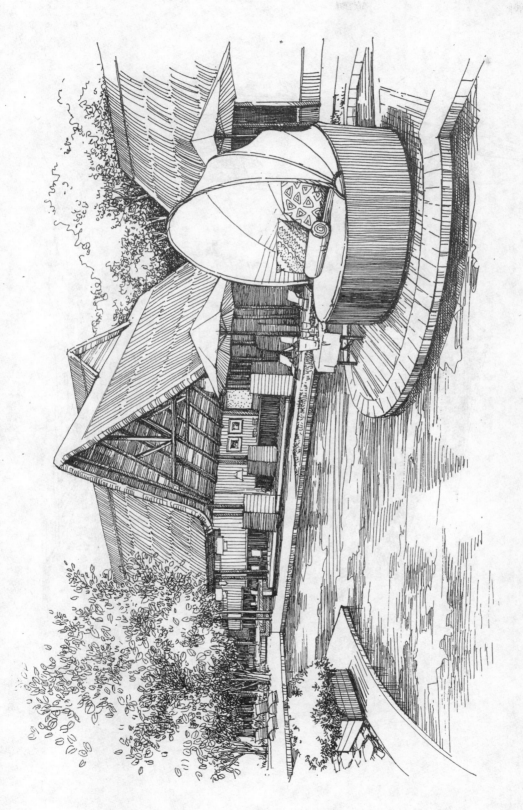

❖ 附图 12

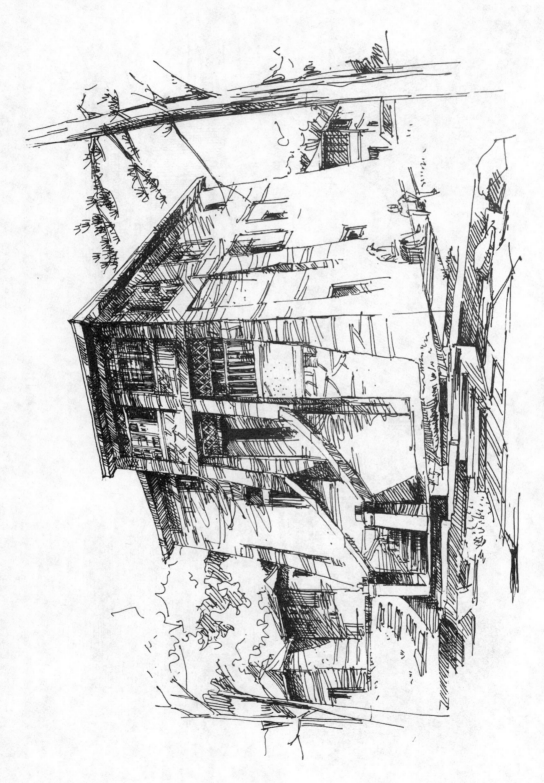

❖ 附图 13

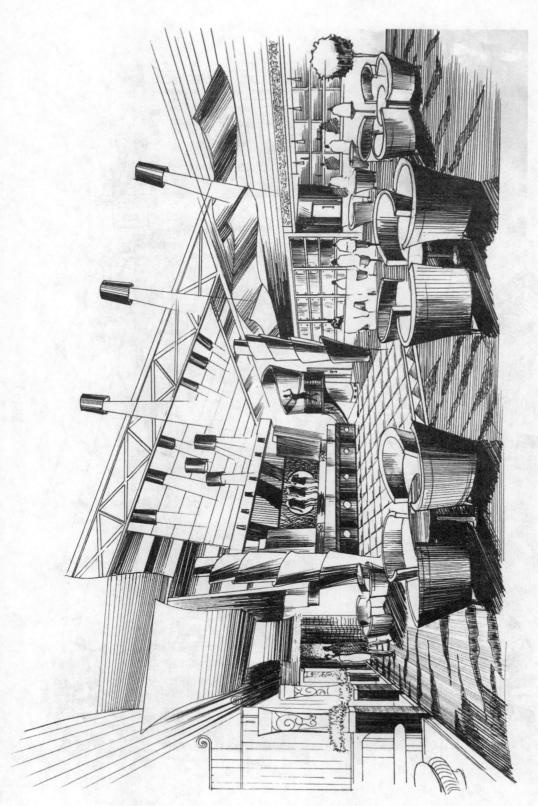

❖ 附图 14

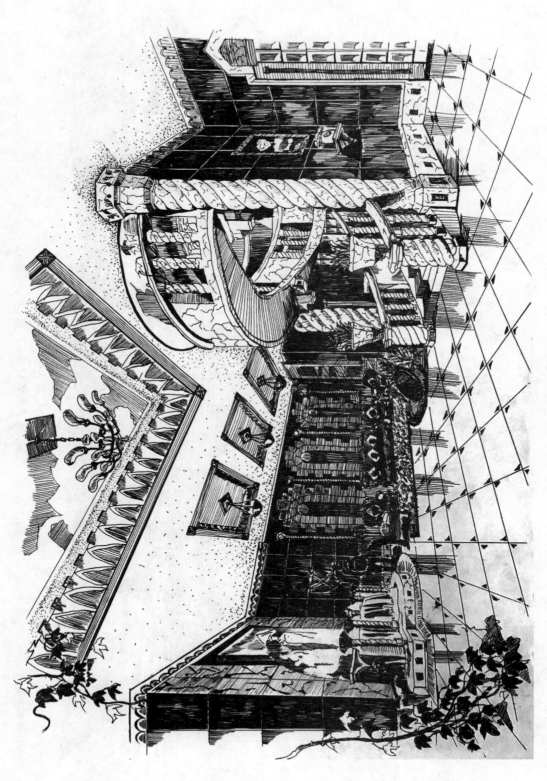

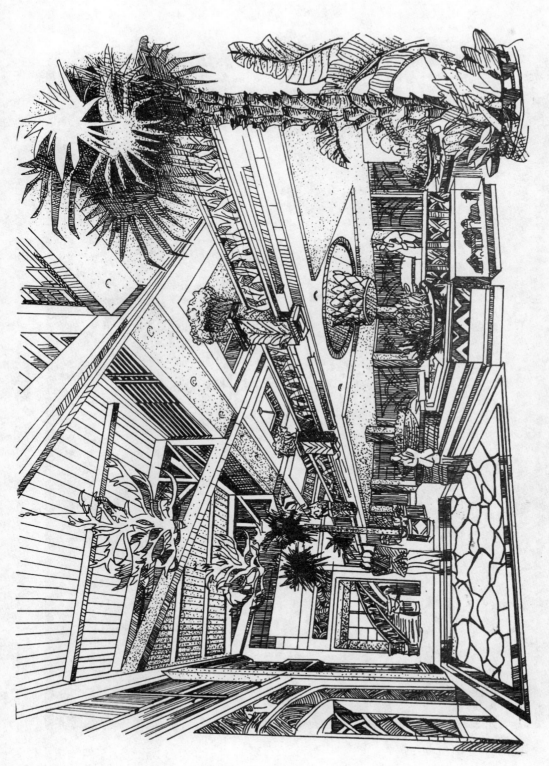

❖ 附图 16

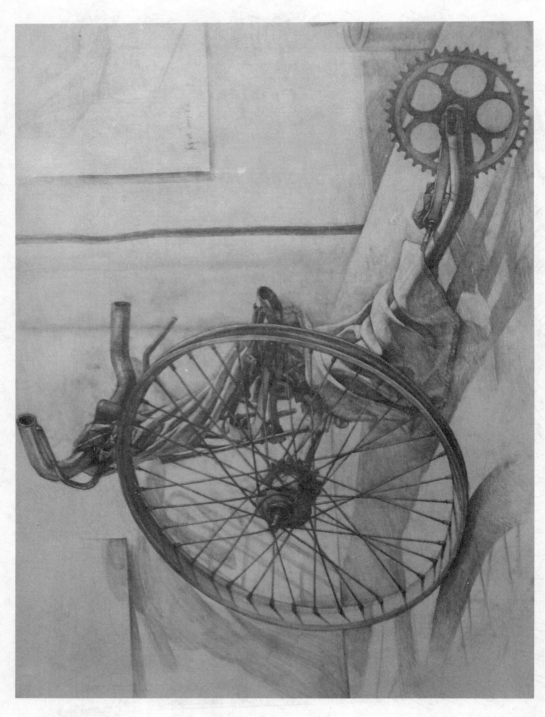

❖ 附图 17

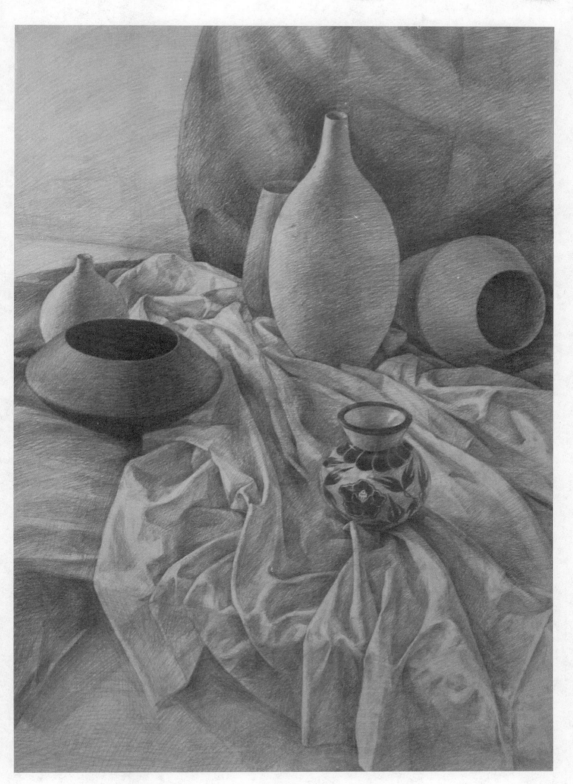

❖ 附图 18

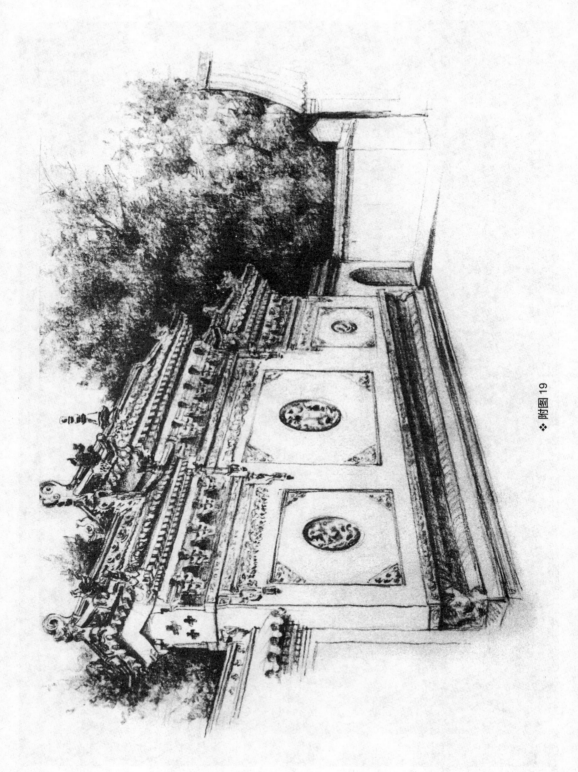

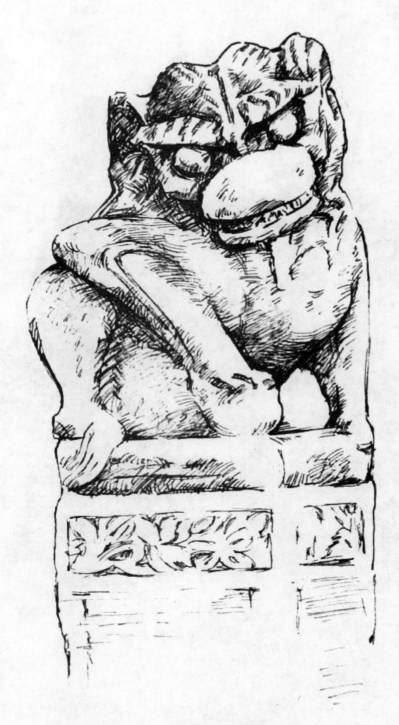

❖ 附图 20

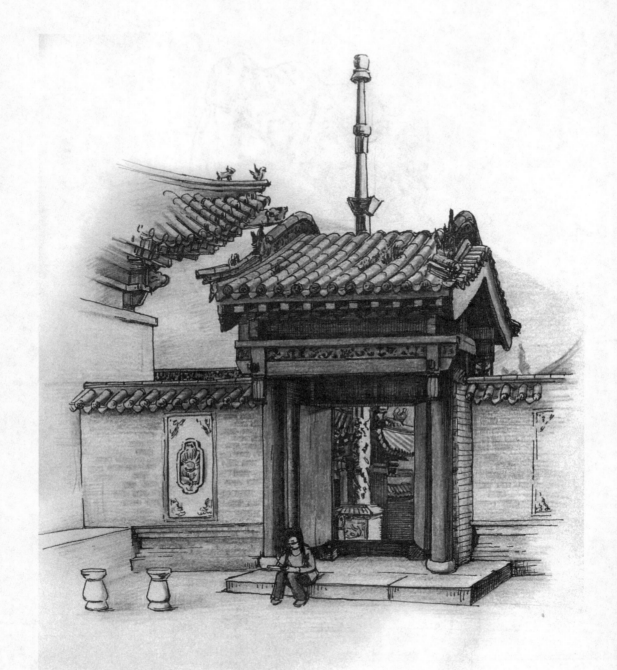

❖ 附图 21

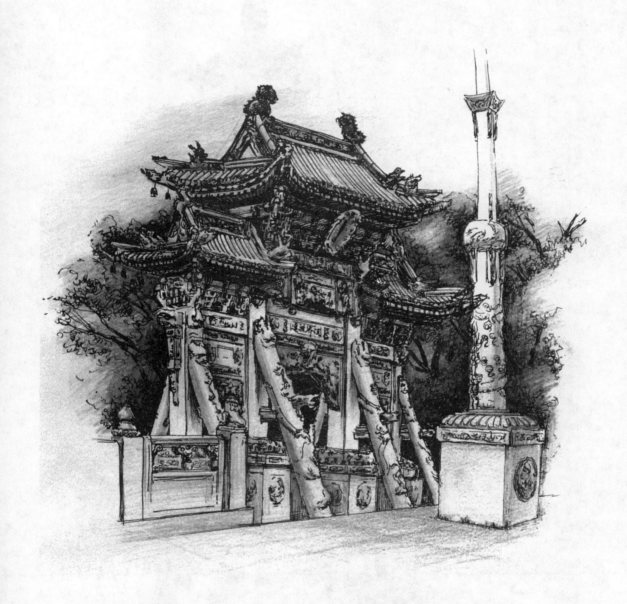

❖ 附图 22

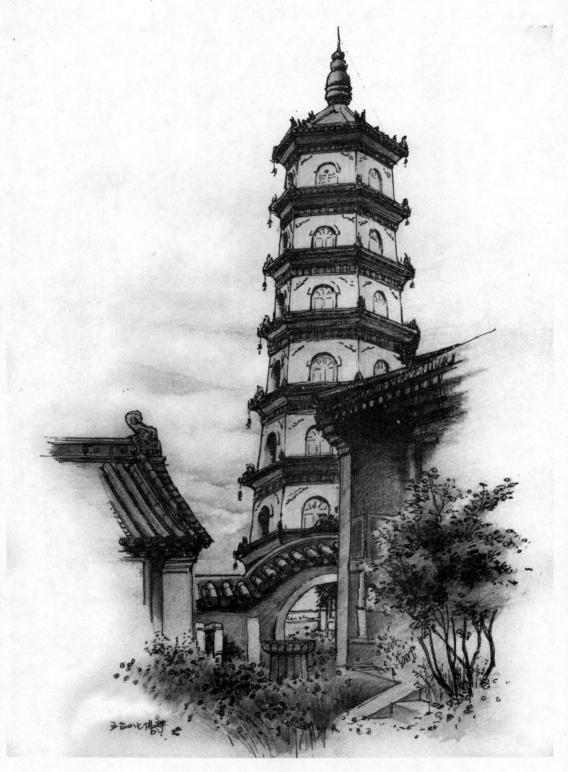

❖ 附图 23

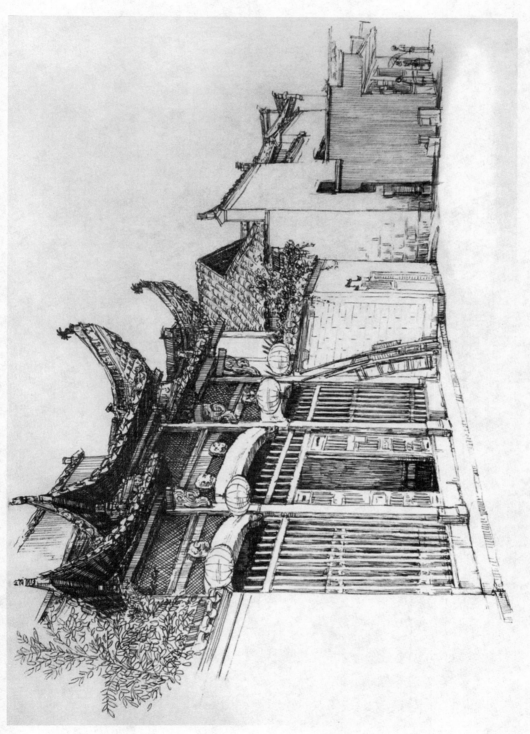

❖ 附图 24

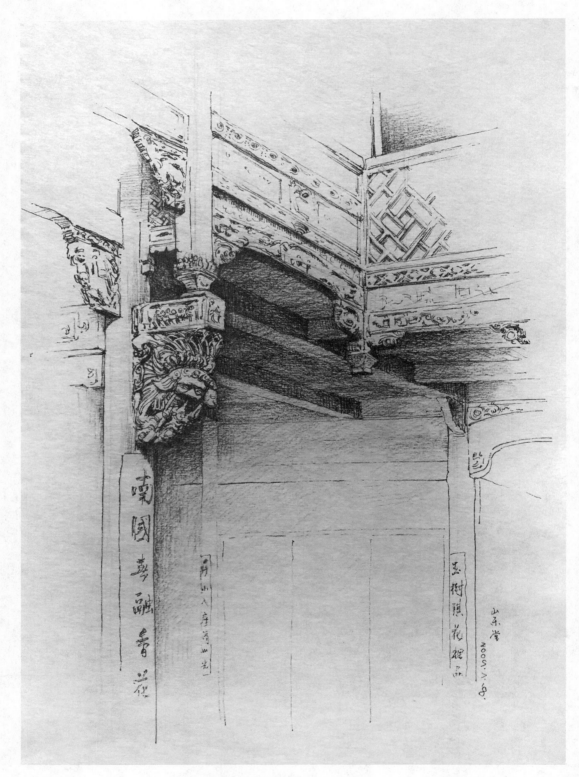

❖ 附图25

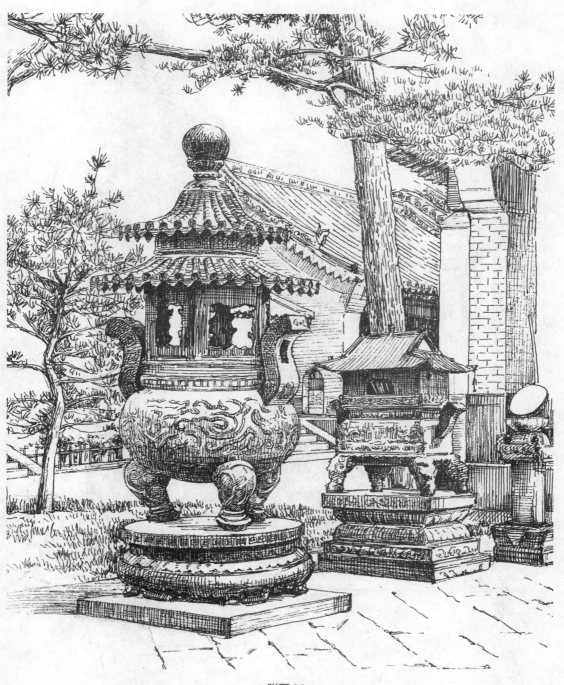

❖ 附图 26

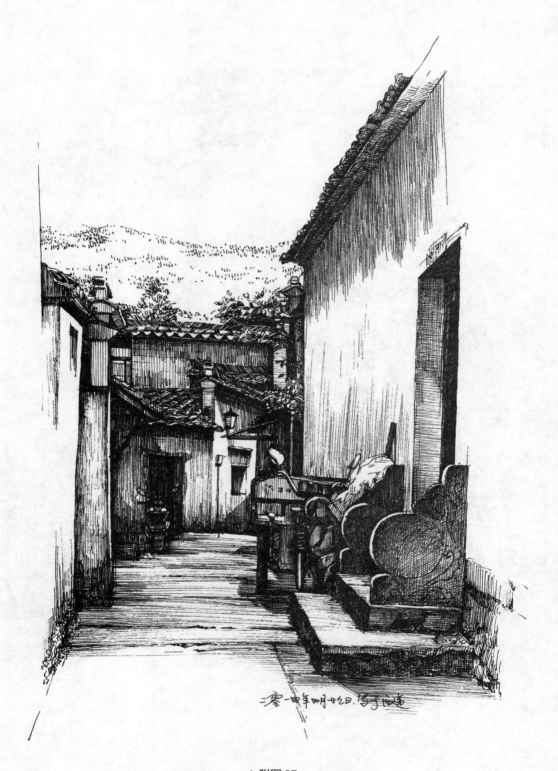

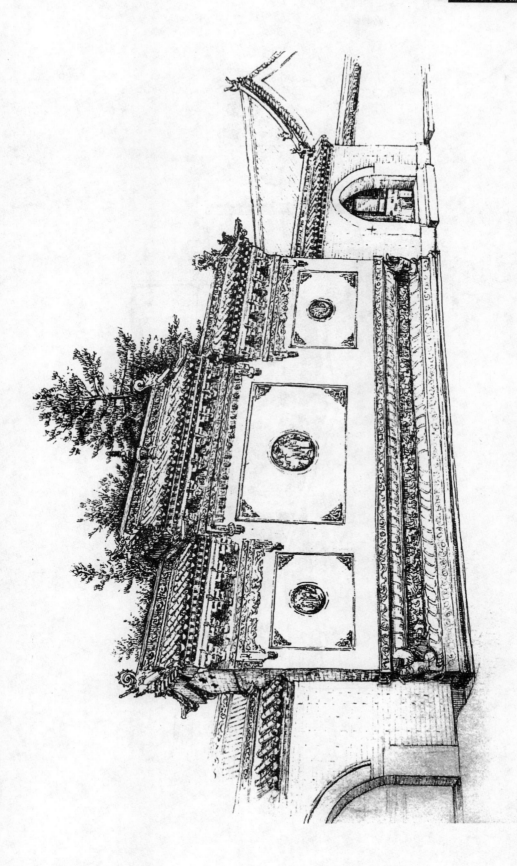

❖ 附图 28

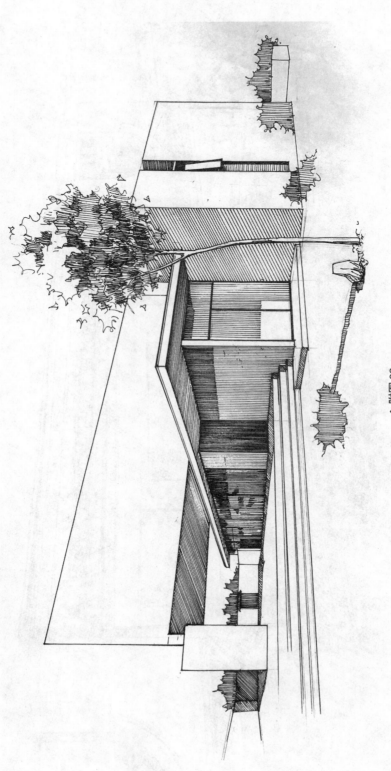

❖ 附图 29

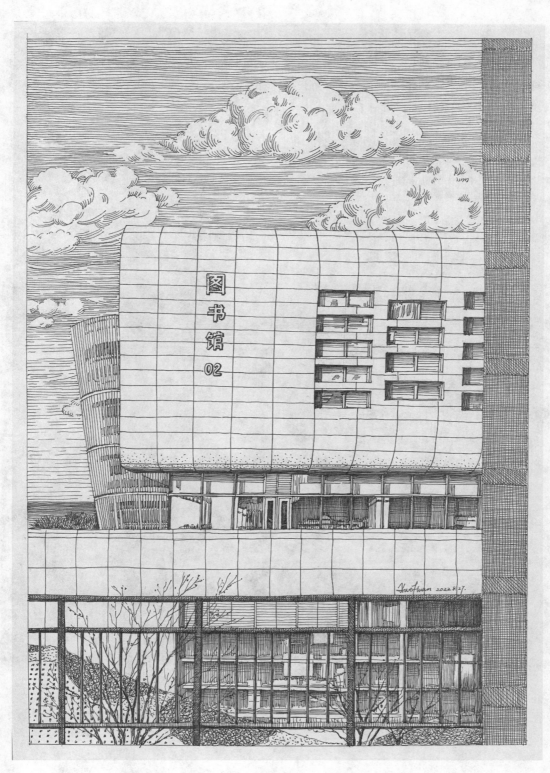

❖ 附图 30

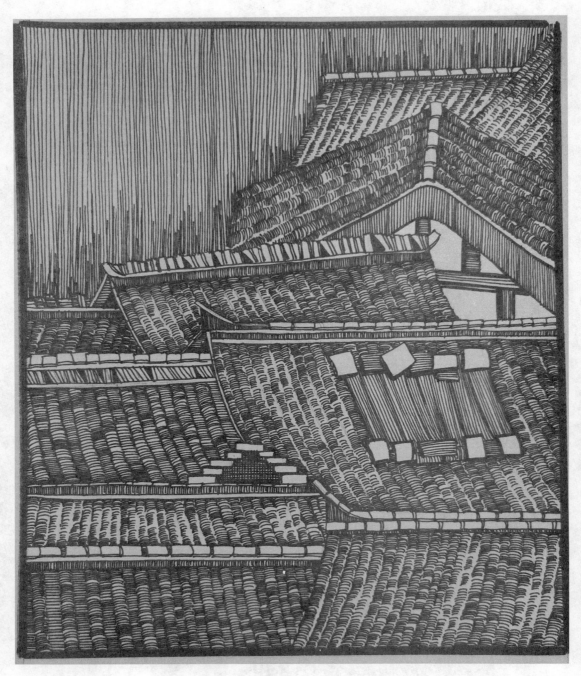

❖ 附图 31

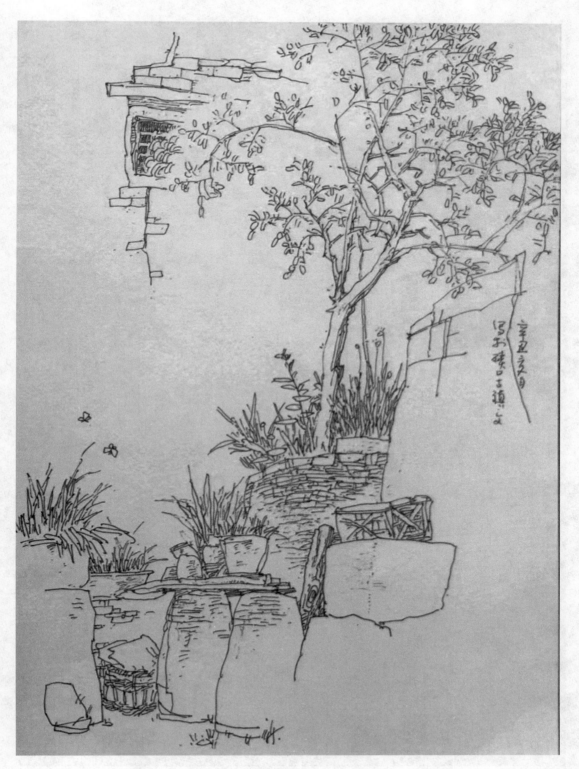

❖ 附图 32

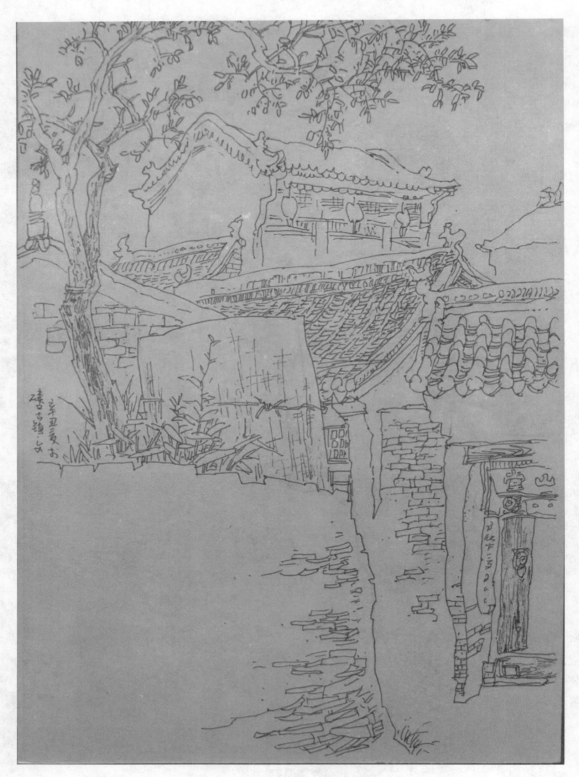

❖ 附图 33

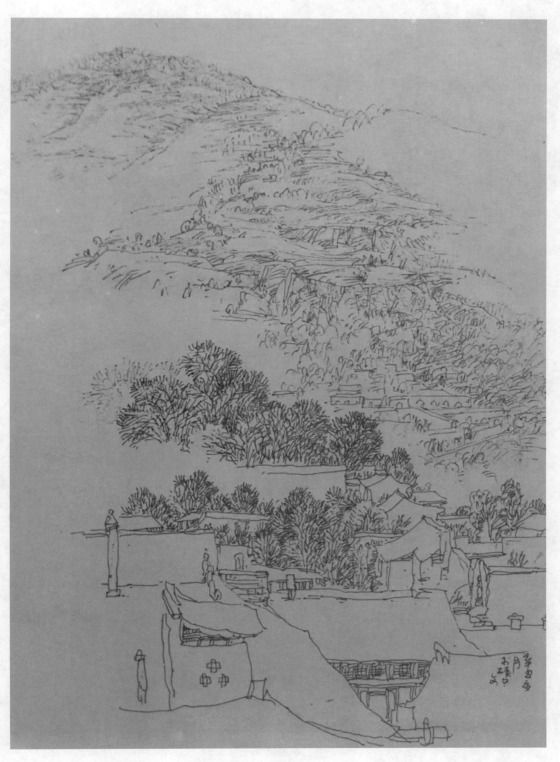

❖ 附图 34

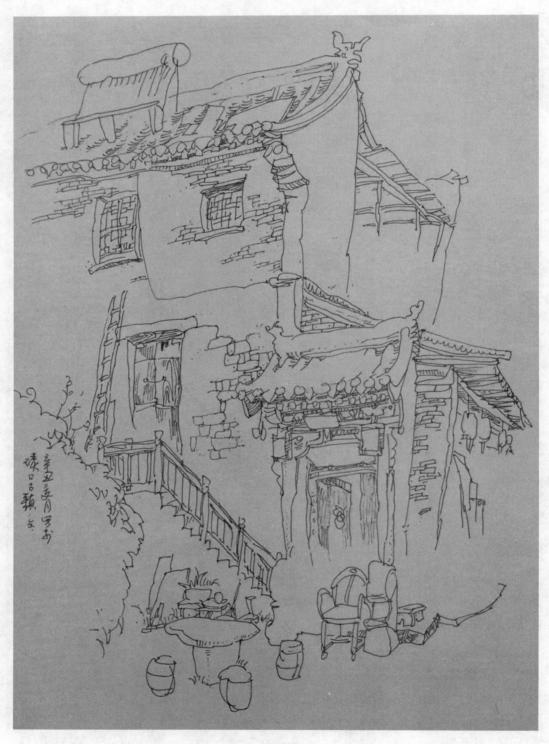

❖ 附图 35

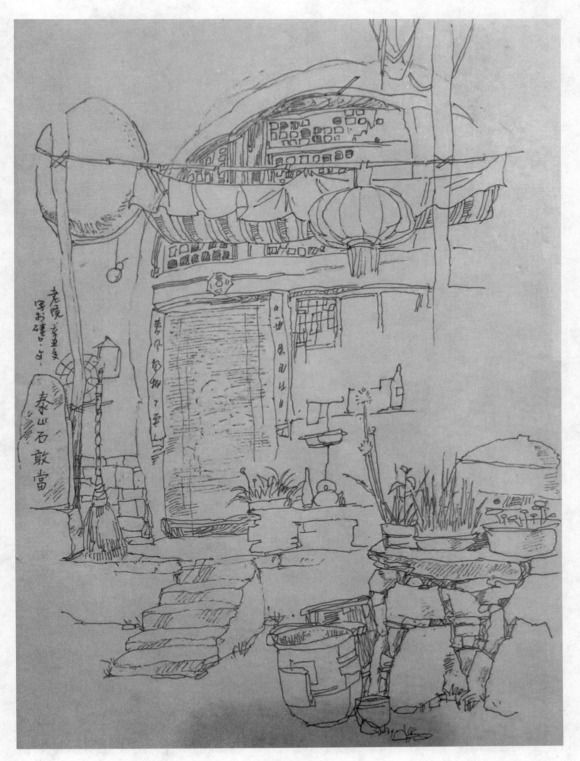

❖ 附图 36

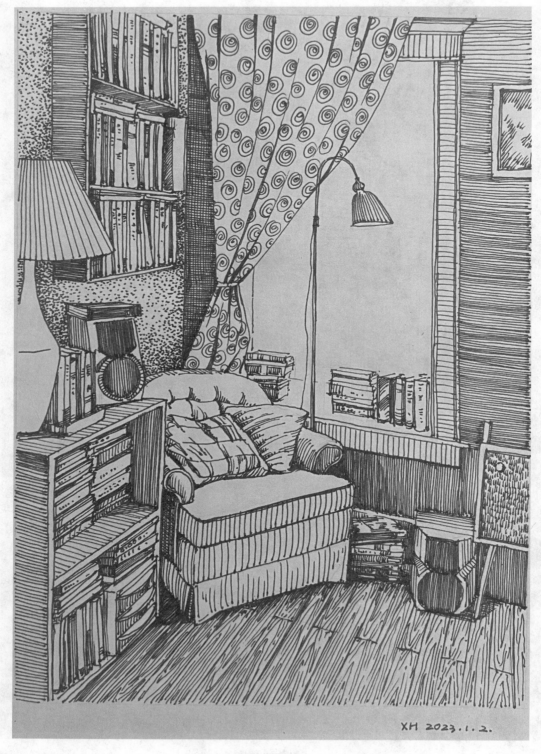

❖ 附图 37

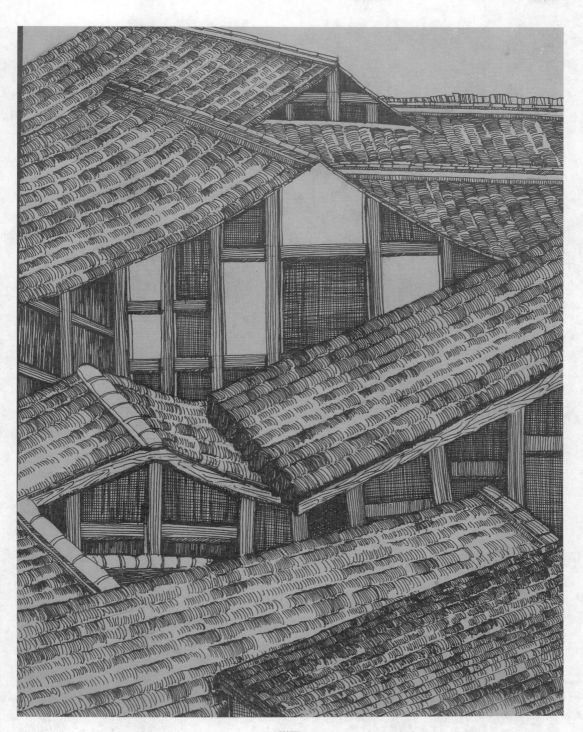

❖ 附图 38

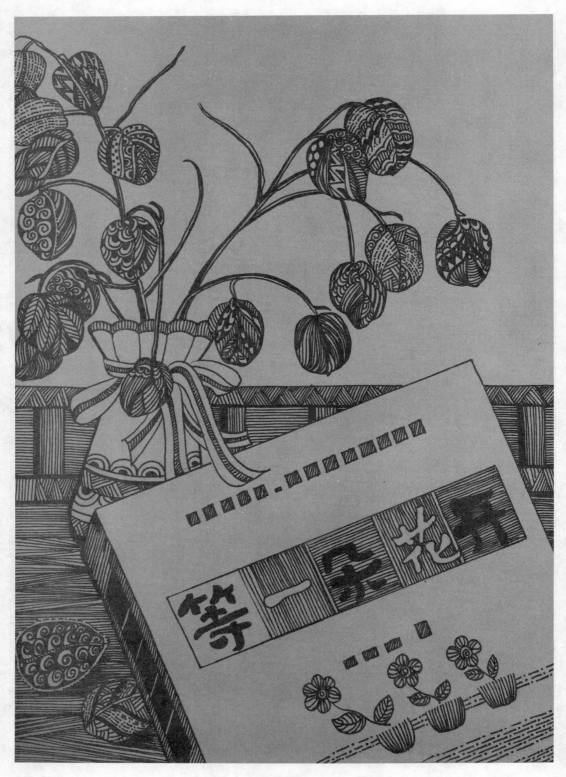

❖ 附图 39

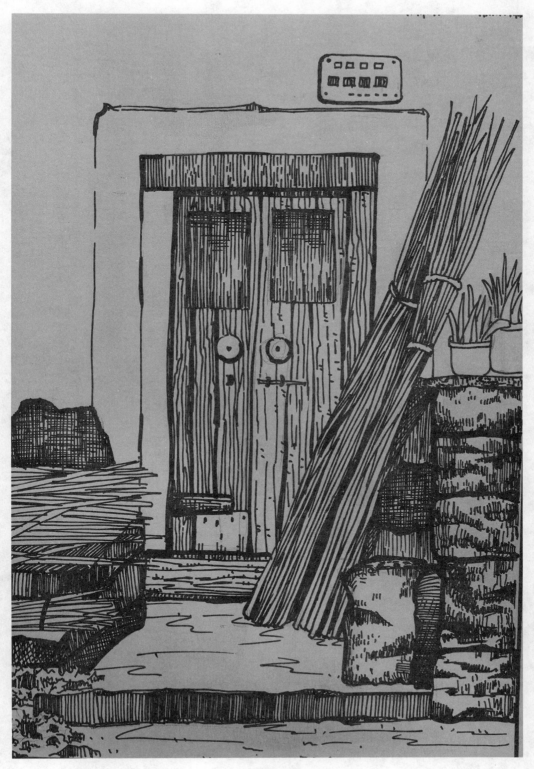

❖ 附图 40

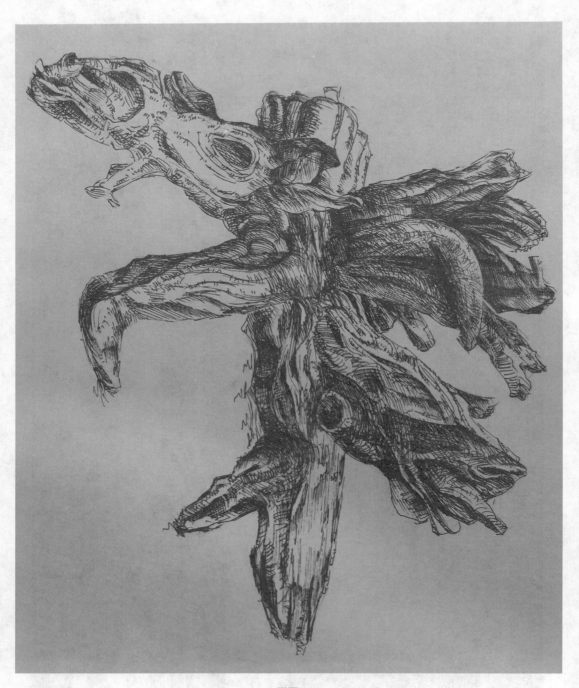

❖ 附图 41

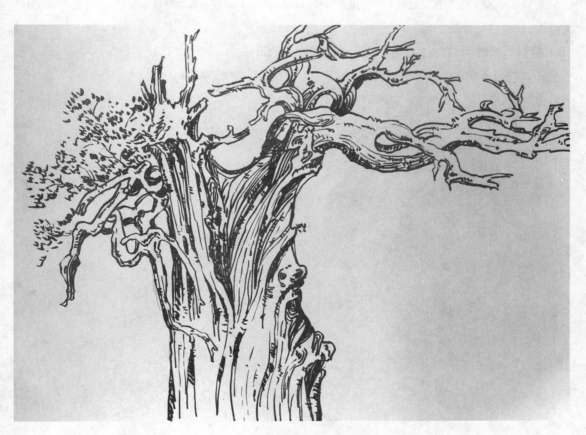

❖ 附图 42

参 考 文 献

[1] 张恒国 . 素描基础教程 [M]. 北京 : 化学工业出版社 , 2016.

[2] 唐勇力 , 张猛 , 等 . 学艺之道——高等美术院校基础教学系列 : 线性素描卷 [M]. 石家庄 : 河北美术出版社 ,
 2017.

[3] 苏海江 . 精微素描教学 [M]. 北京 : 人民美术出版社 , 2019.

[4] 尚读教研 . 结构与解剖——造型基础全面提升 [M]. 长春 : 吉林摄影出版社 , 2009.

[5] 赵航 . 景观建筑 [M]. 北京 : 中国青年出版社 , 2006.